U0006222

餐桌攝影的法則

the moment of
SLOW
LIVING

写真で紡ぐ、暮らしの時間

著——Nana*

譯——嚴可婷

日本 IG 人氣攝影講師
的桌上攝影課，
100％拍出心中想要的日常美感

原點

DAILY LIFE with CAMERA
相機陪伴的一天

6:30 a.m.

在晨光照耀的廚房沖咖啡。我使
用的是「枯白」工房製作的手沖
咖啡架，濃郁香醇的氣味在室內
飄散開來。對我而言，沖咖啡是
整頓心情的重要時刻，來自後方
的光線也將蒸氣襯托得更美。

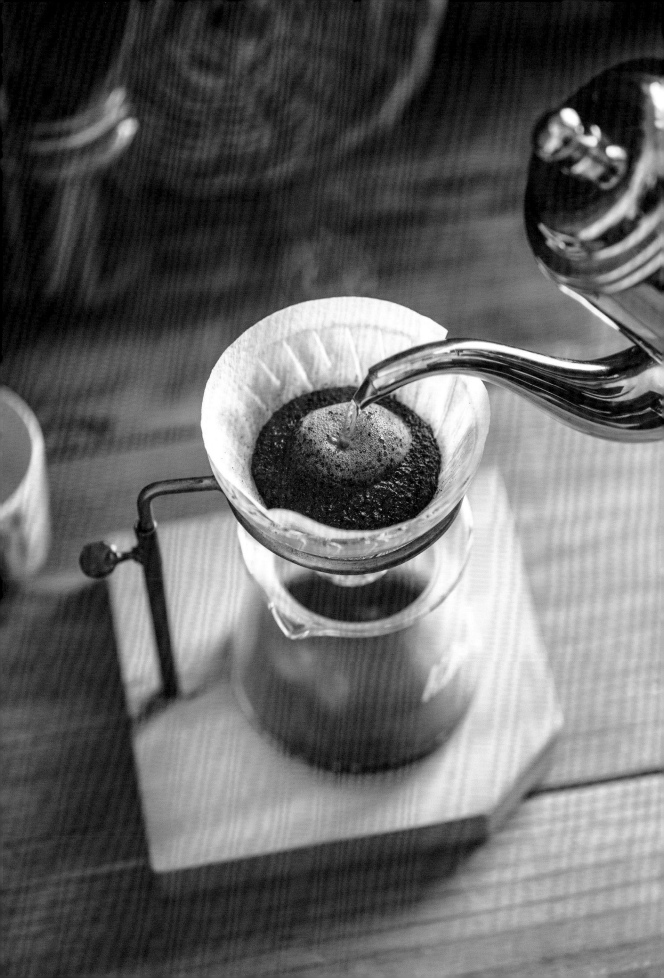

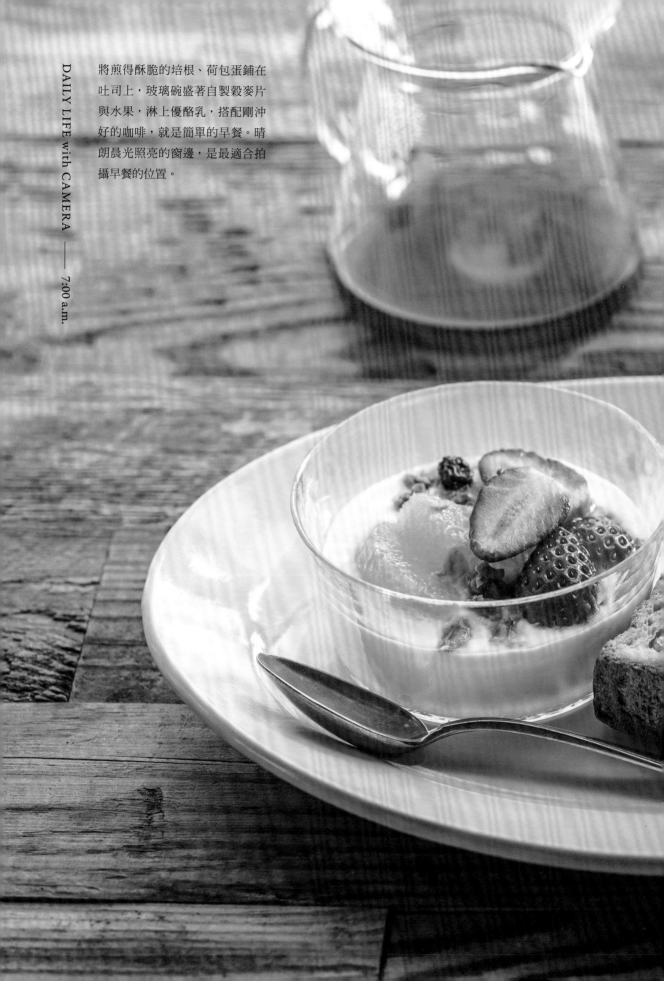

將煎得酥脆的培根、荷包蛋鋪在吐司上，玻璃碗盛著自製穀麥片與水果，淋上優酪乳，搭配剛沖好的咖啡，就是簡單的早餐。晴朗晨光照亮的窗邊，是最適合拍攝早餐的位置。

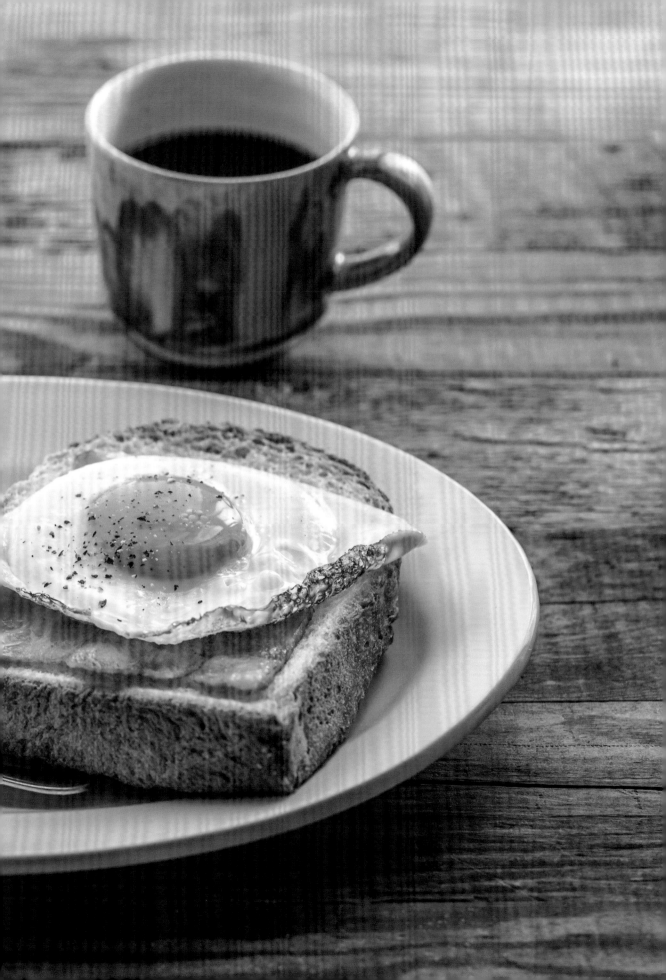

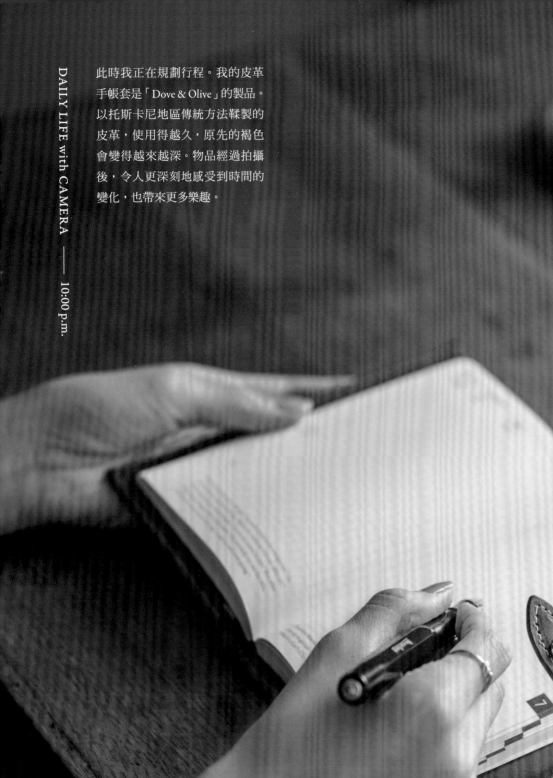

此時我正在規劃行程。我的皮革手帳套是「Dove & Olive」的製品。以托斯卡尼地區傳統方法鞣製的皮革，使用得越久，原先的褐色會變得越來越深。物品經過拍攝後，令人更深刻地感受到時間的變化，也帶來更多樂趣。

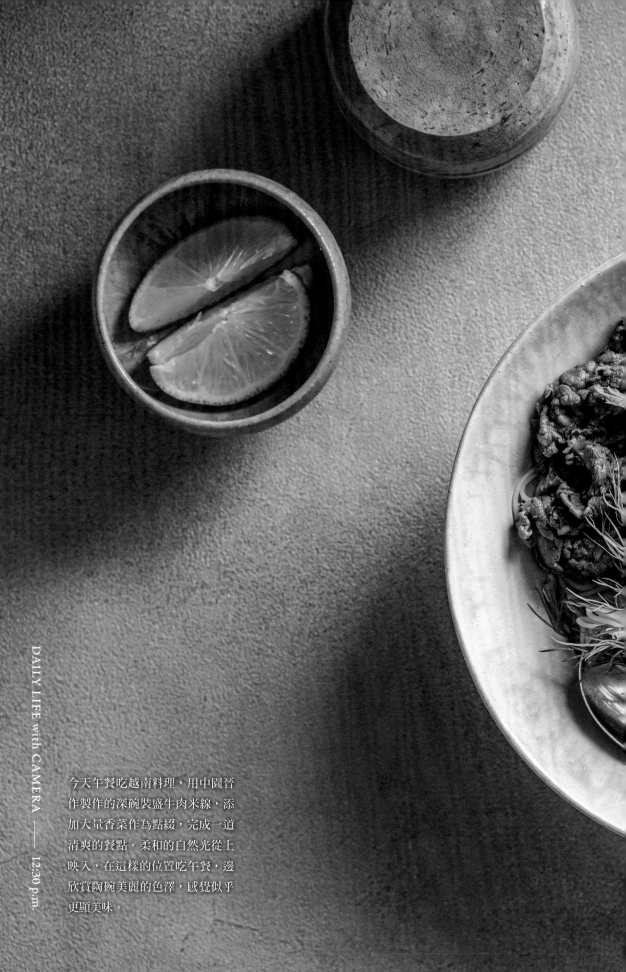

今天午餐吃越南料理，用中園晉
作製作的深碗裝盛牛肉米線，添
加大量香菜作為點綴，完成一道
清爽的餐點。柔和的自然光從上
映入，在這樣的位置吃午餐，邊
欣賞陶碗美麗的色澤，感覺似乎
更顯美味。

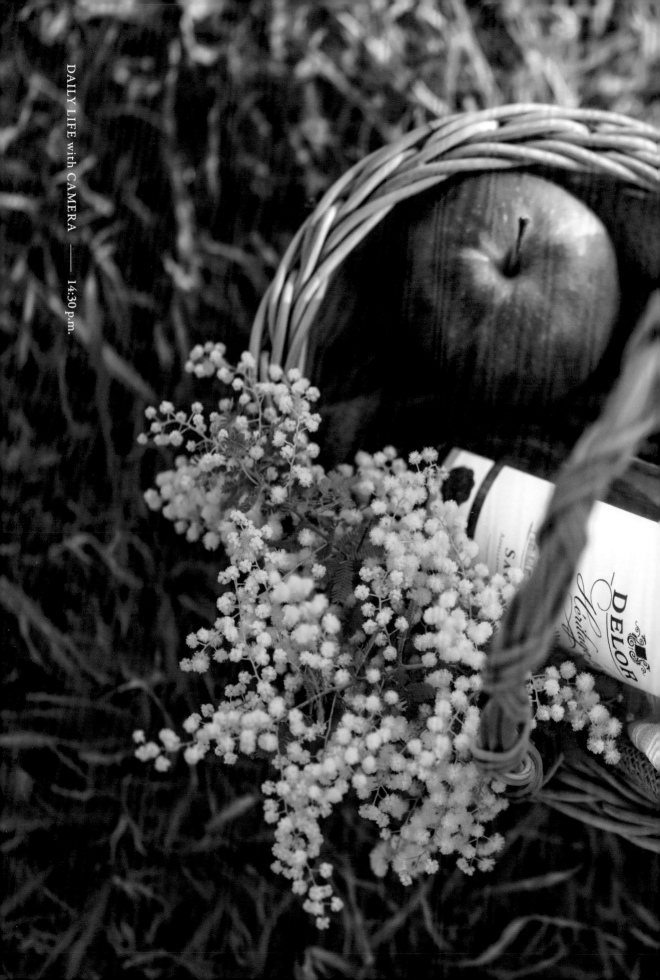

籐籃裡裝滿自己喜歡的食物，紅
酒、水果、起司等，來到附近的
公園。我很喜歡彷彿聚光燈般穿
透葉隙的日光，每到公園就會尋
找有樹蔭的地方。在這樣的位置
擺放籐籃，紅蘋果成了鮮明點綴。

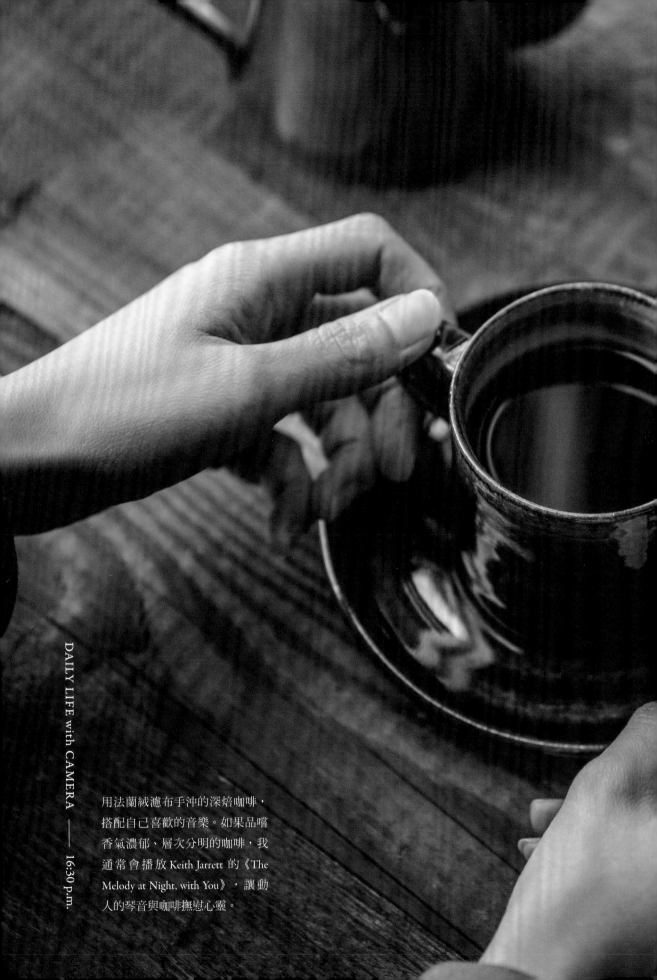

DAILY LIFE with CAMERA ——— 16:30 p.m.

用法蘭絨濾布手沖的深焙咖啡，
搭配自己喜歡的音樂。如果品嚐
香氣濃郁、層次分明的咖啡，我
通常會播放 Keith Jarrett 的《The
Melody at Night, with You》，讓動
人的琴音與咖啡撫慰心靈。

到了這個時段，在喜愛的法國餐廳享用煙燻鹽漬的香腸火腿，搭配白酒。簡單的法式餐點，與上了厚白釉、感覺略帶溫潤的瓷盤很協調。這種稍微有些厚度的餐盤，是受到法國古董的啟發製作而成。

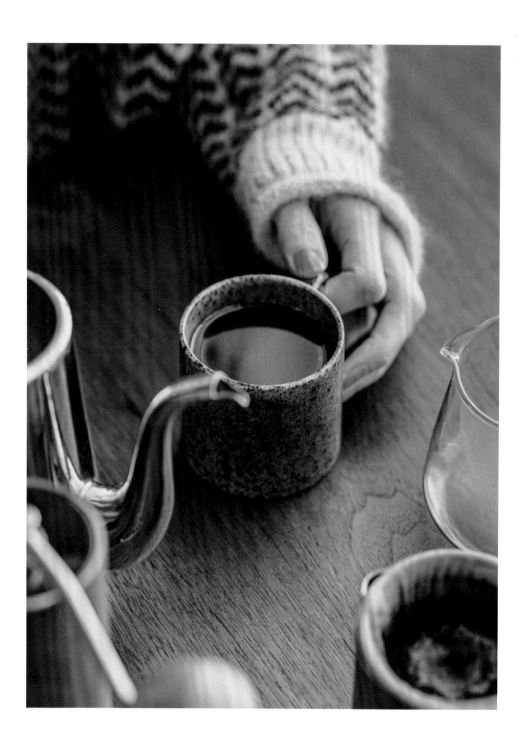

前言

　　我經常拍攝日常景物，彷彿在記錄生活。即使只拍下食物，日後再回顧時，相關的記憶就會甦醒。像是用新鮮蔬菜做的早餐沙拉，手沖咖啡散發的香氣，捨不得吃、拖延許久遲遲未開封的果醬滋味……

　　面對平凡無奇的日常生活，只要稍微多花些心思，或許就會覺得珍貴無比。就像寫日記般，當我們將生活情景保留在照片中，或許就能察覺出過往忽略的微小幸福，也會對光線及其所醞釀的景象變得更敏感。照亮晨間餐桌的光蘊含美感，夕陽餘暉下的玻璃杯如燈似地倒映出瑰麗的光。在寒冷的早晨手沖咖啡時，我也曾凝望著蒸氣出神。所謂攝影這項行為本身，其實也是在仔細觀察目標。經過專注凝視，將重新發現愛用物蘊含的美，甚至會對以往錯過的細節特別注意。

　　本書就像一部指南，教導大家如何將每天的食物與愛用物品、餐桌上的花、生活場景拍攝下來。你是否也想好好認識攝影，將日常景象如實記錄在照片中，讓生活更充實呢？這本書不是閱後即閣的類型，而是每次拍照時都能拿來翻閱，就像參考食譜一樣。如果能幫助大家把寶貴的時光留存下來，將是我的榮幸。我由衷希望本書的讀者都能透過攝影，讓每天的生活變得更豐富可貴。

<div align="right">Nana*</div>

Contents

Chapter 1 ———————— 生活場景的拍攝陳列技巧

Chapter 2 ———————— 拍攝高質感照片的祕訣

Chapter 3 ———————— 擷取生活場景

Chapter 4 ———————— 攝影基礎教學：如實拍出心中想要的畫面

Column

the moment of
SLOW LIVING

Chapter 1

生活場景的拍攝

陳列技巧

食器與餐點的搭配

何不對食器稍花心思，度過一段愉快的用餐時光呢？
食器的選擇，重點在於跟餐點的搭配是否協調。

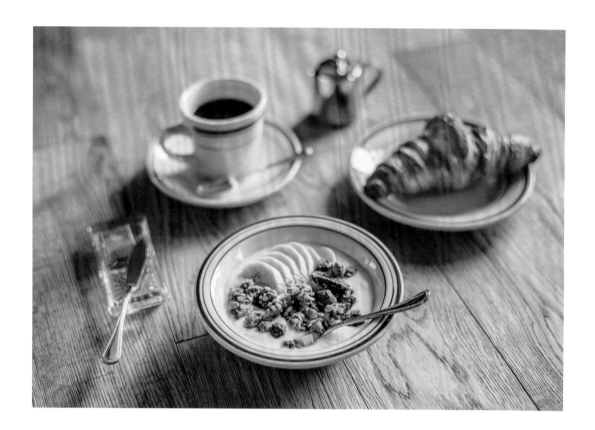

Point

找出食器與餐點的相似感（基本篇）

利用「反差感」讓人印象深刻（應用篇）

找出食器與餐點的相似感，進行搭配

即使是同樣的餐點，搭配不同的食器或擺盤方式，也能改變印象。雖然憑感覺搭配也別有一番樂趣，但如果稍微再懂一些要訣，就更容易營造一體感，也能有更多微調可能。

訣竅在於調和餐點與食器。即使是新手，也能輕易利用相似的餐點與食器來創

造和諧感。譬如上面這張照片便是將日常早餐與尋常的食器搭配。如果想稍微增添變化，可以嘗試意想不到的組合，讓人印象深刻，這也是選擇食器的樂趣。

接下來將分成基本篇與應用篇，教導搭配的祕訣。

純白食器的運用變化

純白食器亦分許多種類

即使同樣歸類為「純白食器」，也有分偏藍或偏黃、有光澤或不反光、厚或薄等，隨著色澤、質感、厚度的差異，食器也呈現出細微變化。我們不妨根據食器本身的印象，裝盛感覺類似的餐點。帶有都會感的食物適合時髦的食器，感覺柔和的餐點適合質地溫潤的食器。

冰涼的甜點

大谷哲也製作的消光白釉薄瓷盤，既溫潤又流露出時尚感，很適合帶有都會感的冰涼甜點或前菜。

前菜

用跟左圖相同的薄白瓷盤裝盛葡萄柚佐真鯛沙拉。留白的運用方式將帶來不同的印象。擺盤時可藉由留白塑造出更洗練的印象。

燉煮或烤箱料理

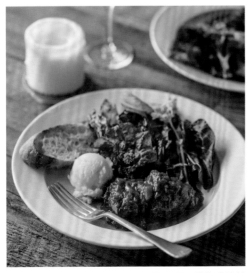

選擇略有厚度的瓷盤，裝盛紅酒燉牛肉。燉煮或烤箱料理等加熱烹調的食物，跟印象溫潤的厚盤很搭。

氣氛柔和的餐點

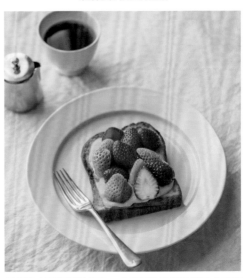

採用跟左圖相同的瓷盤，盛著鋪滿草莓的開放式三明治。由於瓷盤的釉料具有厚實感又不會過白，醞釀出溫暖柔和的氣氛，也適合搭配印象柔美的餐點。

〔基本〕
天然感的食器與樸實的料理

陶器質感的食器適合各種國度的食物

　　這些食器特有的陶器質地，予人自然素樸的印象，<u>很適合搭配樸實的料理</u>。其中灰色食器可自由運用在和、洋、異國風味等各種風格的餐點。譬如下方圖片，右上與右下採用陶藝家

八田亨製作的陶器，不僅適合裝盛有如「大地賜予」的和風熟食，同時也跟樸實的西式菜色也很合，譬如法式鄉村肉派（Pâté de campagne）等。

「粉引」杯 × 濃湯

「粉引」杯搭配蕪菁濃湯，天然素材製作的餐具讓人感覺更有溫度。

白釉點綴的餐盤 × 和風熟食

在陶藝家八田亨製作的七吋餐盤盛裝和風熟食，這樣的搭配讓人聯想到土地與自然。

「粉引」陶碗 × 果乾穀麥片

在陶藝家阿久津雅土的粉引器皿中盛裝穀麥片。因為搭配許多果乾，視覺效果相當自然。

白釉點綴的餐盤 × 法式鄉村肉派

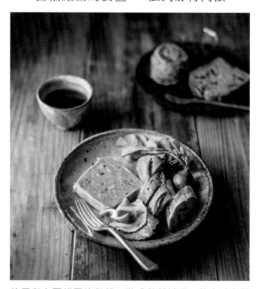

使用與上圖相同的餐盤，裝盛數種料理。藉由減少餐點的色彩種類，點出樸素的感覺。

和食器皿搭配洋食

在製造「反差感」的同時，也試著營造整體感

　　略帶差異但出乎意料的食器組合，可讓餐桌的擺設更令人印象深刻，這也是運用器皿的趣味之一。若想要稍微改變平常的印象，請務必嘗試看看。想要在營造一體感的同時襯托料理，不妨留意器皿的花色。下方照片運用了佐藤桃子製作的青花瓷盤，花紋器皿搭配外觀簡單的料理，即可互相襯托。

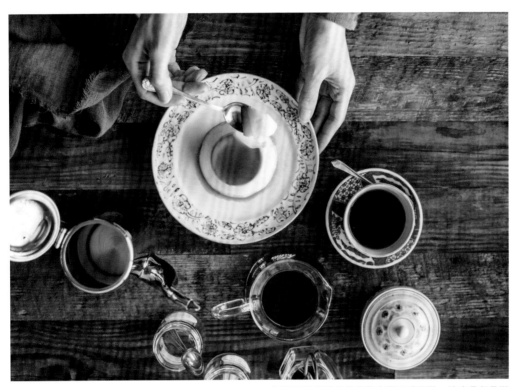

有紋飾的器皿
與外觀簡單的食物很容易搭配

刻意用青花彩繪的瓷盤來裝西式餐點，這也是餐具搭配的樂趣之一。

和風的器皿
跟西式的巧克力也很搭

左圖其實也是前頁主題的運用，這裡以川口武亮製作的豆皿搭配西點巧克力。和風器皿並不適合搭配色彩繽紛的食物或華麗的西點，但如果是外觀簡單的巧克力就沒問題。如果食器本身的色澤或紋飾很華麗，器皿可能會讓巧克力黯然失色，所以若想襯托巧克力，最好選擇色澤沉穩或是花紋素雅的類型，比較容易達到預期的效果。

04 〔基本〕玻璃器皿與餐點的搭配

根據自己所期待的印象，選擇適合的玻璃製品

儘管同為玻璃製品，也有分偏黃或偏藍、無色透明、厚與薄、型吹法與宙吹法等等，不一而足。選用不同特色的玻璃器皿，餐點呈現的感覺也會略有不同，所以最好先預設食物將呈現什麼樣的風貌，然後選擇感覺相符的玻璃容器。

在此我們先著眼於玻璃的厚度與形狀，再考量跟食物是否相配。

薄玻璃杯 × 氣泡水

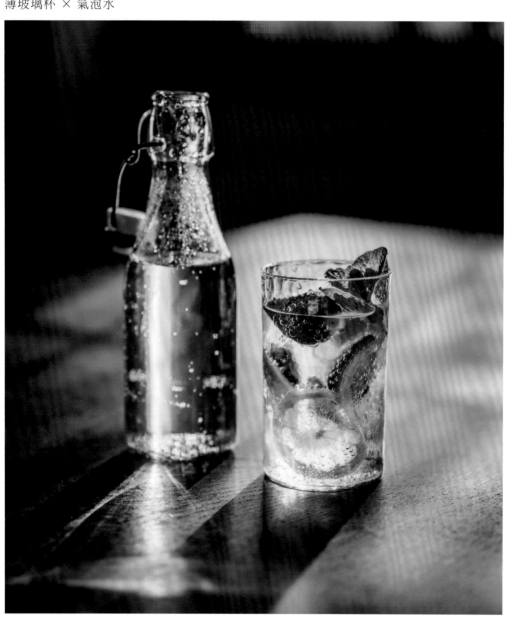

上圖為以鮮豔色彩點綴的氣泡水。選擇可愛的圓玻璃杯，雖然感覺有點普通，不過圖中的玻璃杯很薄，可以塑造出沁涼清爽的印象。另外，由於薄玻璃杯將內容物襯托得更漂亮，杯裡的水果片與氣泡水看起來很清晰，更能表現冰涼暢快的感覺。

發揮玻璃杯本身的特質

一般來說，厚度薄或帶有銳角的玻璃器皿，予人冰冷時尚的印象，相反地，厚度厚或圓弧狀的玻璃器皿則溫潤可愛，容易帶來親切感。

使用不同風格的玻璃食器，也會影響整體的印象，不妨先釐清玻璃器皿本身有什麼樣的特性，再嘗試搭配。正如下圖的例子，即使同樣是甜點，只要以富有設計感的玻璃器皿裝盛，看起來就不至於太過甜膩；如果跟可愛的食器搭配，也能強調甜美的感覺。

薄玻璃杯 × 無花果聖代

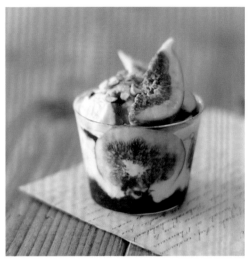

這款玻璃杯很薄，可以襯托出時尚感，並讓粉紅色無花果聖代的可愛甜膩不那麼張揚。

外觀像冰塊的酒杯 × 冷食

這盞酒杯雖有厚度，但外型彷彿切鑿成冰塊，散發著冰涼氣息，因此跟冷食很搭。

圓弧狀
的厚玻璃杯 ×
點綴草莓的冰淇淋

照片中，圓弧狀的厚玻璃杯盛著點綴草莓的冰淇淋。跟左上圖的無花果聖代相比，雖然兩者是類似的甜點，但可明顯分辨出這樣的搭配更為可愛。

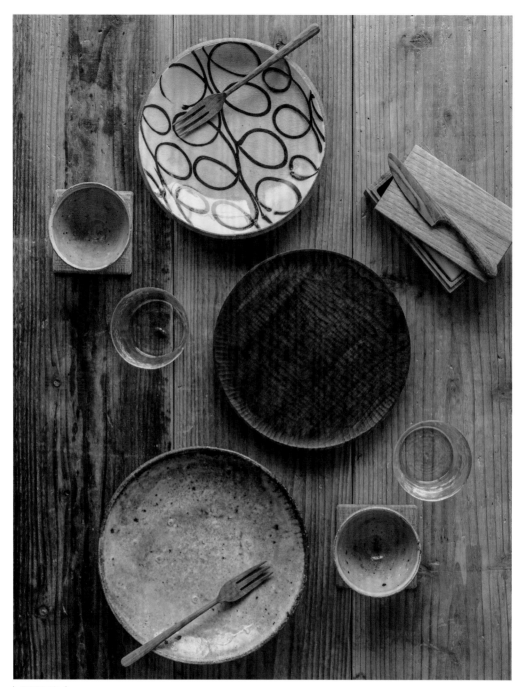

| 擺盤前 |

享受布置餐桌的樂趣

悉心陳列餐桌，可以讓用餐時間變得更愉快。
前面的篇幅聚焦在食器與餐點的搭配，
接下來的數個例子，
將說明在餐桌上擺設多件食器的協調要點。

Point

配合餐點決定擺設風格

襯托主角的整體搭配

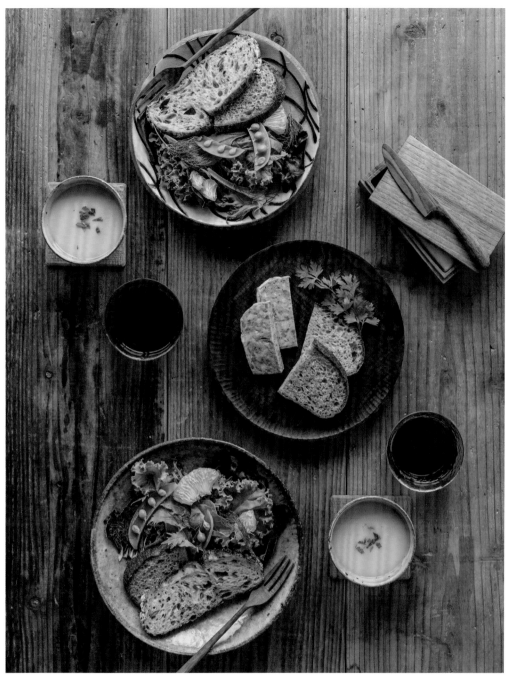

| 擺盤後 | 搭配不同素材時要試著思考「共通點」

不同質地的食器也能協調

　　搭配多件食器時，就算食器質地不同，只要意識到餐點與各食器的共通點，就算這些食器不是一套的，看起來也很協調。在 P.22 說過，簡單的料理適合質樸的食器，這裡為了搭配樸實的食物，而選擇帶有手作感、天然素材感的幾樣食器。如果全都是陶器恐怕會造成沉重的印象，搭配木質或玻璃器具可帶來變化。其中玻璃杯的選擇跟其他器皿類似，是具有手作質感的製品，而不是時尚纖薄的類型。

襯托主角的單色調搭配

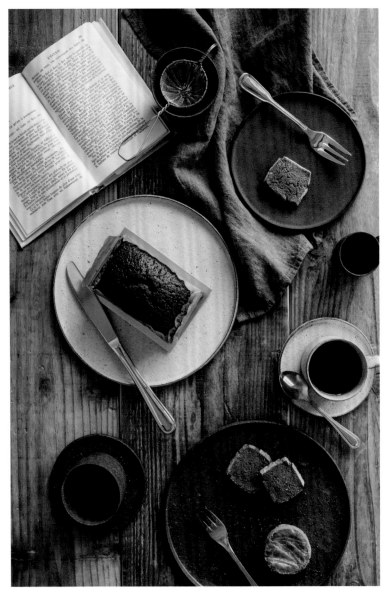

| 以黑色為基調 |

NG

如果作為主角的苦甜巧克力蛋糕搭配同樣深色的餐盤，由於缺乏對比，無法達到襯托的效果。

利用餐盤的反差強調主角

當整體配色由黑白單色調來統合時，重點就在於，不要讓主角點心的顏色與盤子顏色同化。上圖中，苦甜巧克力蛋糕與白色餐盤形成對比，其他採用暗色系的食器則反襯主角的存在。為了讓黑色餐盤與其上的同色系點心更融為一體，所以旁邊配上藍灰色餐巾與銀色刀叉。

不過，若餐桌上只有一枚白色大盤子，看起來可能會像浮在桌面上。因此考慮到整體的平衡，為了不讓白盤過於明顯，需另外搭配同色的咖啡杯組，讓白盤融入餐桌整體。

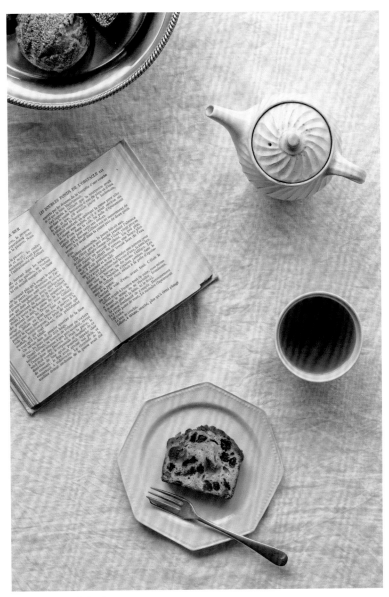

圖中以 100% 純亞麻布作為桌巾，由於洗過留下皺褶，所以看起來有點隨興。不過皺褶過多會顯得邋遢，因此適度即可。

| 以白色為基調 |

用統一諧調的白色襯托蛋糕

為了襯托蛋糕，餐桌擺設以白色為基調。在使用白色器皿時，如果選用風格、質感、色澤類似的品項，可以帶來一致性，也很好搭配古董感配件，譬如具有歷史感的銀色刀叉與書籍。為了讓銀色叉子融入餐桌，桌面額外搭配同為銀色的托盤。

在整體擺設中，桌巾的選擇也很重要。同為白色桌巾，也有分各種質料與織法。上圖中殘留少許皺褶的桌巾，可以營造出休閒而帶有生活感的氣氛，如果是平滑有光澤的桌巾，則會帶來正式感。

讓畫面協調的
配色策略

只要瞭解配色的基礎知識，就能提升整體的協調感。一般來說，只要餐點中包括食物的三原色「紅·黃·綠」就會顯得更美味。但是色彩也會受到照片印象的影響，我認為如果拘泥食物三原色、卻無法拍出想要的畫面，實在太可惜。

另外，如果追求五彩繽紛、美味可口的餐桌視覺效果，結果涵蓋太多色彩，也可能讓人看不出究竟想表達什麼。若集中在某幾種色彩，讓色彩的印象更明確，就更容易營造氣氛。餐桌的擺設或許就跟服裝搭配有點像吧。

Point

以互補色襯托主角

以同色系塑造整體感

Tips 01 | 活用互相襯托的「互補色」

 濃湯的黃色 × 強調色的藍色　　 蕪菁的粉紅色 × 周圍的綠色

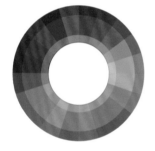

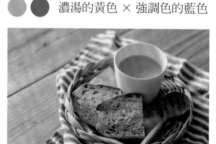

A

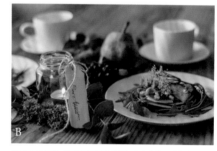

B

表現色彩變化的環狀圖表就是色相環。相鄰的顏色是類似色，相對的顏色是互補色。互補色有明顯的色相差異，適合運用在有高低起伏的配色。

本例運用互補色的藍與黃。餐巾的藍色與主角南瓜濃湯的黃色互補。餐巾在這裡只是點綴，因此採用低彩度的，這樣就不會太顯眼。

裝飾餐桌的綠與蕪菁的粉紅色形成互補色，互相襯托。在沙拉中加入蔬菜嫩葉，讓沙拉本身也涵蓋互補色的效果。

綠　　　黃　少量　底色

顏色數量的限制

如果運用過多的色彩，會掩蓋掉想要傳達的訊息，若想搭配不同系統的顏色，扣掉背景的底色，大約維持三色就好。這樣的搭配比較容易塑造出統一感。如果用色超過四色，可安排二組互補色、增加同系色、淡化某些顏色、或是某些顏色只加一點點，來讓整體更有一致性。譬如右上

的圖 B，雖然總共使用七色，除了主要的互補色（點綴餐桌的綠色）以外，果實的藍紫色或茴香花的黃色僅佔少量。另外像洋梨的色彩與主要的互補色（綠色）是同系色，負責串聯茴香花與綠色。經過這樣的安排，整體擺設將會更有統一感。

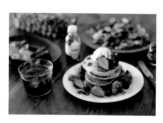

×

用色太多要小心
若使用過多顏色卻無明確意圖，可能會讓主題難以傳達。

同系色的食器與食物

　　若食器與食物為同系色，就會產生統一感。原理就跟服裝搭配相同（譬如：褲子或裙子的圖案色彩，與上衣是同系色），只要能將食物顏色融入餐桌擺設，就會變得更協調。

　　右圖中，配合沙拉的色彩使用帶綠的器皿，便能產生協調的效果。但也要留意，不要讓料理與食器的色彩太過接近，徹底同化。

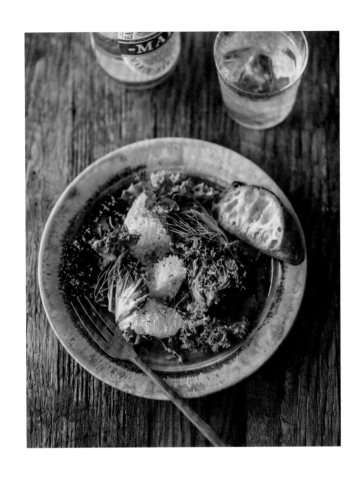

多多留意色相，讓同系色協調

　　同系色搭配時，要特別留意色相。譬如雖然同樣是粉紅，但若將偏紅與偏藍的粉紅色搭配在一起，就難以達到協調效果。

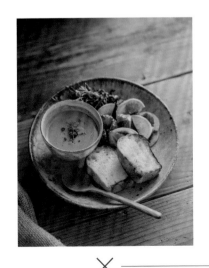

紅心蘿蔔的粉紅色與湯、草莓的粉紅色相不同，整體缺乏統一感。

拿掉蘿蔔，以色相相近的同系色統一粉紅色。然而草莓與湯看起來協調，但麵包的白仍稍嫌醒目。

因此，增加麵包的暗度，藉此襯托湯與草莓。

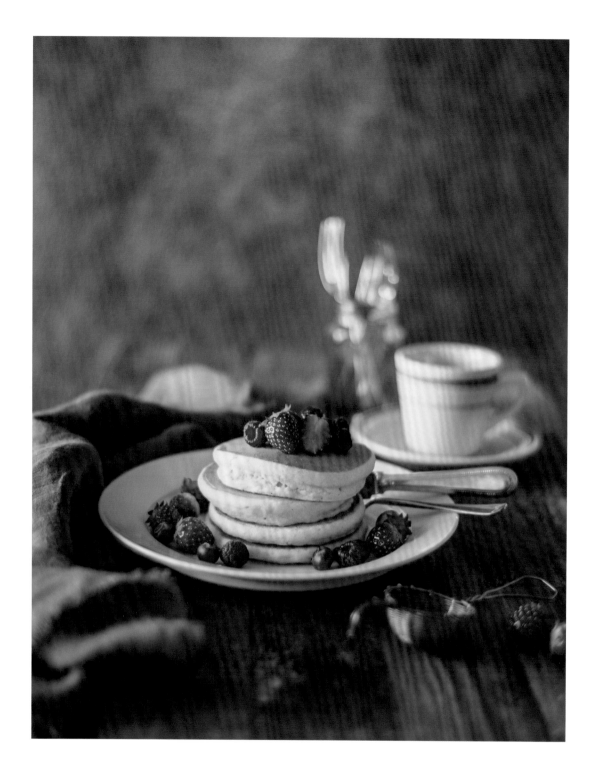

擺 盤 的 法 則

設法呈現食物的美味

若是煎出美味的鬆餅，應該會想留下美好的記錄吧？
上圖的煎餅隱藏著擺盤祕訣，光從照片就能表現出美味。

精密配置水果位置
讓想表現的亮點全部對焦

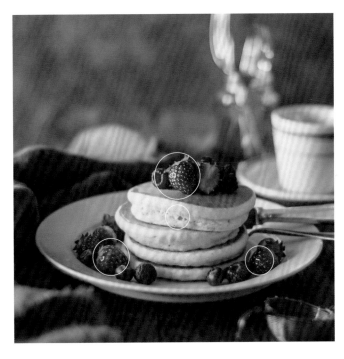

先決定好拍攝角度及被攝物的正面

擺放莓果時,讓每個你想對焦的點,都與相機保持相同距離

在考慮過擺設風格及鬆餅大小後,我選擇了這個餐盤。這枚盤子的外圍稍微有角度,底部也略深,如果以低角度拍攝,盤緣會遮蔽莓果。因此以稍微偏斜的俯角拍攝。
F2.5 1/30 秒 ISO100 鏡頭 50mm

決定好相機位置與拍攝角度後再擺盤

為避免拍攝失敗,擺盤時要先決定好拍攝角度與被攝物的正面。我的方法之一,是先將相機架在三腳架,一邊確認 Live View 畫面,一邊擺盤。尤其是完成後無法再微調的食物,就可採用這種方式。

裝飾鬆餅時,相機的拍攝位置(正面)要讓鬆餅看起來繽紛可口。尤其上圖以圓圈畫出的部分都有對焦,所以點綴莓果時,記得圓圈部分到鏡頭之間需保持相同距離。

假設你為了淺景深等效果而調大光圈,但只要利用這個方法,就算 F 值很小,依然能清晰拍攝出想表現的部分。

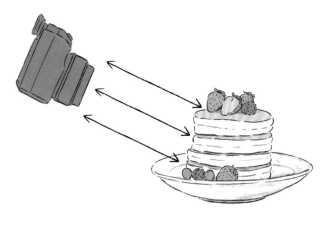

當鬆餅與點綴的莓果都有對焦時,最能清晰表現出細節,看起來也最可口。離相機最遠的部分會變模糊,因此可以邊觀測螢幕畫面邊調整擺盤。

單盤料理擺盤實例

| 湯杯傾斜，麵包未朝向正面 |

由於木皿底部有弧度，盛湯的杯子稍微傾斜（①）。麵包以底部朝向正面（②）。雖用食用花來裝飾沙拉，卻不夠明顯（③）。

| 餐點內容看起來都很相似，缺乏變化 |

穀麥片與沙拉外觀相似，若用玻璃碗裝，兩者間的差異難以區分，也會顯得單調。圖 C 則使用色澤不易混淆的杯子作區隔，即使只用一個餐盤，也能表現豐富面貌。

| 扶正傾斜的湯杯，讓想呈現的東西清楚可見 |

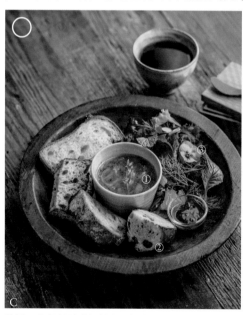

將圖 A 的擺盤稍微調整後，拍出這張照片。湯杯底下如果墊著麵包或少許生菜（①），就能改善傾斜。這次也調整麵包擺放的角度（②）。並讓食用花變得更明顯可見（③）。

Point

決定正面，擺盤時試著讓想表現的部分美觀。

注意別讓內容物難以區分，要增添層次變化。

像杯子之類的小道具，擺正比較好看。

重點是要有變化與立體感

在一個盤子擺放多種食物時，不妨利用湯杯等器皿區隔（除了湯也可以盛其他食物），為擺盤塑造變化。注意別像圖 B 那樣幾乎不分界線。

另外，立體感也很重要。以左圖 C 為例，麵包擺放的方式就很立體，沙拉的盛盤略有高度，不會太過平坦。

其他擺盤實例

| 將義大利麵或沙拉堆高 |

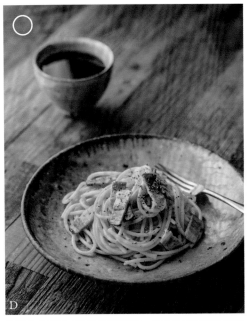

D

拍攝義大利麵或沙拉等餐點時，如果以用餐的角度拍攝，並讓中央堆高，視覺效果會更好。擺盤時，可以先決定正面的位置再放食物。藉由餐盤的留白，可塑造出不會太過休閒的高雅印象。

| 呈現食物側面時要注意餐盤外圍 |

E

如果餐盤的邊緣較高，這段高起的部分很可能會遮住銅鑼燒側面。因此最好使用盤緣較低的餐盤。盤面平坦，銅鑼燒不會傾斜，視覺效果更美。

| 平盤適合蛋糕等片狀或塊狀點心 |

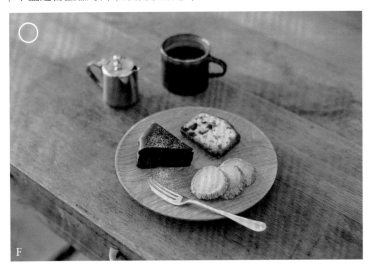

F

圖中以川端健夫製作的甜點盤來盛裝蛋糕或其他烘焙點心。像片狀或塊狀等平底甜點，只要使用表面平坦的平皿，就不會傾倒，可以擺得很漂亮。如果想充分運用餐盤留白的部分，或是同時盛裝好幾種點心，平皿的視覺效果都很好。

Point

留意義大利麵或沙拉的高度

運用留白效果或使用平皿裝盛

傾斜時看起來不自然的食物適合使用平皿

想呈現食物的側面，適合使用盤緣低的食器

035

讓食物更美味的擺法

看起來美味的擺盤，與為了拍照而進行的擺盤，兩者是不一樣的。
以下為大家解說。

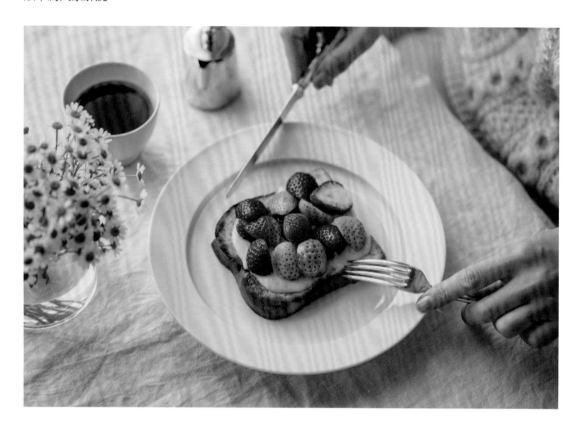

Point

留意被攝物與背景的色調

注意餐桌與牆壁的色調

意識到主角與配角的關係

第一眼看到照片時，餐點是否吸引人？

NG

即使餐桌整體搭配起來很協調，但有時拍起來就是效果不彰。接下來將會舉例，如何以拍照為目的，作出襯托料理的擺設。

以上圖為例，餐盤與桌布的顏色很協調，視線會轉移到甜點。看到照片時，自然會將視線停留在鋪著草莓的開放式三明治。另一方面，看到右圖時，首先會注意到紅色果凍，卻也不免將視線落在白色的餐盤。如果原先就想展示器皿，這樣或許也不錯，但如果希望重點是餐盤上的食物，不妨試著多下點功夫讓餐點更吸引人。譬如選用白色桌巾或淺色桌面，都更能襯托食物，而不是襯托食器。

留意被攝物與
背景（桌面與牆壁）的色調

整合器皿與餐桌的色調

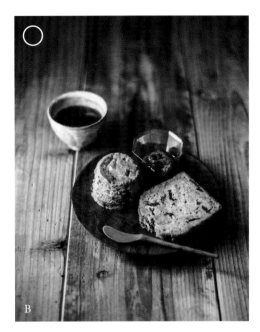

圖 A 餐桌與麵包的顏色幾乎相同，但餐盤與餐桌的色調
卻有明顯差異。而且餐盤的盤緣太過明顯，可能會特別
吸引觀賞者的視線。在這樣的情形下，可以像圖 B 採用
沉穩的暗色調餐盤，來襯托盤中的食物。選擇同屬木製
的餐盤與餐桌，讓餐盤不會太過顯眼，呈現一致性。

背景小道具不要過於明顯

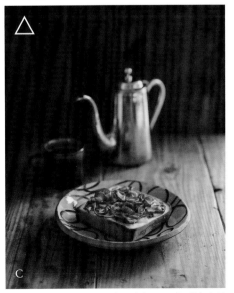

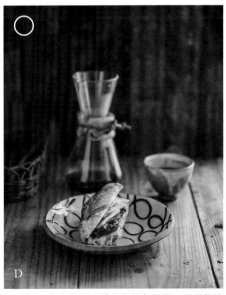

圖 C 的背景與器皿統一為同色調，只有手沖壺是
不鏽鋼製，自然特別醒目。相形之下，圖 D 選擇
了玻璃咖啡壺。藉由這樣的安排，可以讓道具融

入環境。玻璃製品不受背景顏色影響，而且能適
度與環境融合，是相當好用的拍攝道具。

Tips
02 | 注意餐桌與牆壁的色調

淡化餐桌與牆壁的分界

　　背景若除了餐桌外還有牆壁,不妨留意桌面與牆壁的色調。如果餐桌與牆壁的對比很明顯,將吸引觀看者的視線,使料理退為其次。若餐桌與牆壁的色調很協調,拍照時將更能襯托主角。也可以試著改變拍攝位置,或利用壁紙降低牆壁與餐桌之間的反差。

色調差異過於明顯

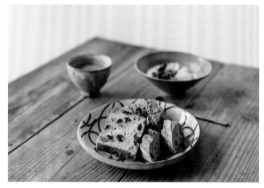

桌面與背景牆壁的色調不同,兩者之間的界線很明顯。

降低色調反差

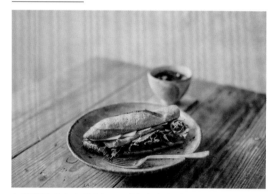

在牆壁貼上灰色壁紙,可減少與餐桌的明度差異,同時也能襯托料理。照片背景會受室內設計影響,只要利用壁紙,即使在有限的空間中也能做出適度襯托食物的擺設。壁紙可以在 DIY 材料行等通路購買,單位以 1 公尺計算。

統一整體色調

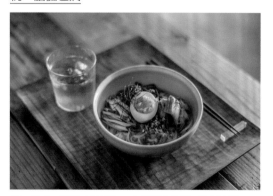

統一餐桌、背景(地板)、木托盤的色調,襯托冷麵。

Tips 03 | 留意主角與配角的關係

減輕配角的存在感

在拍攝餐桌擺設時，配角畢竟只是陪襯，不應該比主角更搶眼。

另外也要注意構圖不要留下太多空白，否則很容易誘導視線。如果在留白處擺小東西，也可能過於顯眼帶來反效果，最好試著調整。

視線被導向右後方的配角

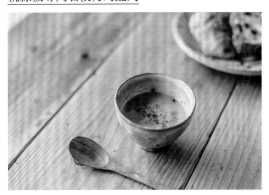

畫面中只有右後方有東西，而且那裡擺的麵包比起作為主角的湯，彩度更高也更顯眼。

視線落向遮蔽留白的物品

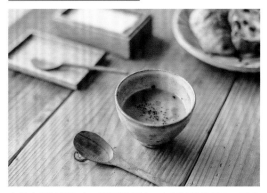

左後方擺著奶油盒，跟周遭相比，中間的奶油偏白，明度也更高，因此更可能會吸引目光。

調整配角的拍攝效果，讓整體更協調

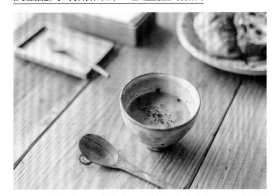

左後方的奶油只露出少許，不讓視線移向無關緊要的部分，自然就能襯托濃湯。

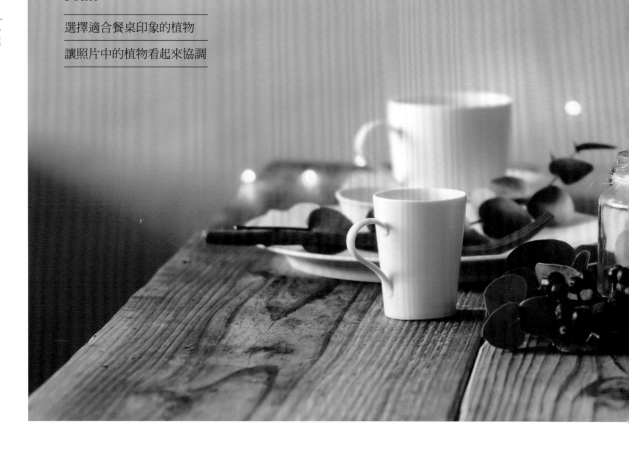

讓植物成為
擺設的一部分

有時採用當季植物，便能讓布置變得跟平常不太一樣、
更顯別緻，何樂而不為？
以下將介紹以綠色為主的搭配，譬如為白色食器點綴尤加利葉，
帶來清爽感。只要稍花心思，便能讓明日的用餐時光更令人期待。

Point

選擇適合餐桌印象的植物

讓照片中的植物看起來協調

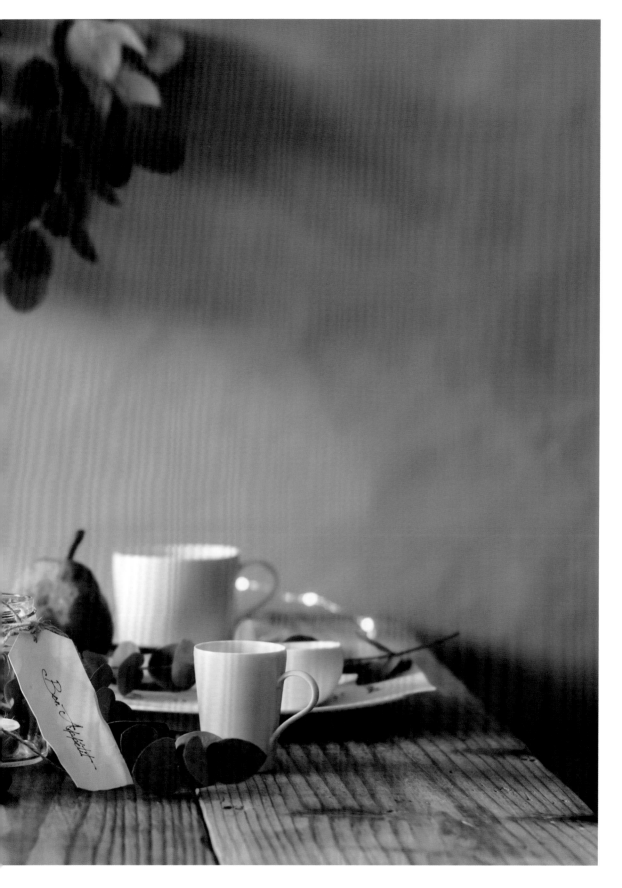

選擇適合餐桌印象的植物：
注意葉子的形狀與顏色

想表現的氣氛是時髦、自然，還是季節感？

即使同為植物，葉片顏色與形狀等也會帶來不同印象。不妨根據想營造的氣氛選擇植物。譬如像下圖 A 與 B，銀色葉片的尤加利色彩沉靜，適合時髦的擺設，圖 D 的嫩綠色適合塑造自然的氣氛。圖 C 則採用了屬於聖誕節的深綠色。

圖 A 與 B 以「冬季的集合」為主題，以不同構圖來拍攝 P.40–P.41 的擺設。大谷哲也創作的消光白色瓷器是畫面主角，因此讓整體擺設襯托白色，只簡單地運用兩種尤加利，再搭配少量水果與結實枝葉，增添變化。以符合器皿形象的時髦氣氛為目標，再選擇感覺、色彩相符的植物。

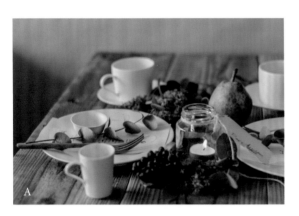

A

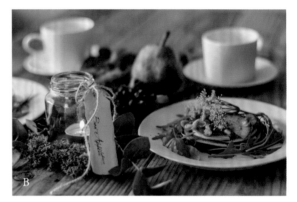

B

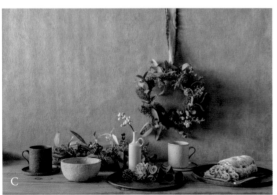

C

D

注意照片中的植物是否協調

植物的分量感也會影響氣氛

餐桌上植物的多寡以及在照片中所佔的比例，都會影響整體印象。若大量運用植物，植物給人的印象就會大大影響照片。重要的是配合想塑造的印象，讓植物顯得協調。如果想表現清爽的感覺，可以像圖D稍微多運用一點植物。若是想強調器皿或食物，只要減少植物分量，就能調控出想要的感覺。不妨試著有技巧地用植物來搭配餐桌擺設。

D

近攝的技巧

Case ｜ 1 ｜

如何填補空白

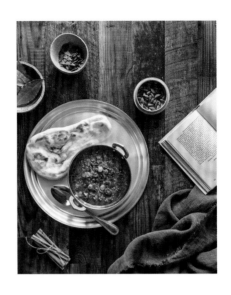

　　如右圖，近攝能自然掩飾空缺的部分，讓構圖更協調。如果還想自然而然地補滿空隙，不妨選擇不過於顯眼、能夠融入周遭的色彩。在這裡採用沉靜的暗色調藍灰色布料。因為這種顏色容易融入背景，並且帶來靜謐氣氛。

　　藍布保有皺褶，看似不經意，展現出隨性風格。

Case ｜ 2 ｜

如何凸顯主角

　　餐巾的鋪法其實頗有難度。像圖 A 這樣整張攤開卻又不知該拿它怎麼辦時，最簡單的方法是如圖 B 折成四折。折疊過的餐巾比較容易運用，也不會過於顯眼，方便搭配。

　　另外，餐巾的色彩或圖樣也會改變整體氣氛。譬如圖 D 餐巾的清晰條紋，就讓印象更鮮明。圖 C 餐巾的藍色與條紋，效果比圖 B 的更清爽。不妨選擇最符合自己印象的餐巾。

方便使用的餐巾

我最常用的是無光澤的亞麻餐巾。如果布料有光澤，反光會很令人介意。亞麻布剛開始用時表面平整且有點硬，使用後會漸漸變得柔軟，也更容易塑形。另外，紗線支數與針數也會影響使用的難易度。想要塑造皺褶時，可以選擇手帕尺寸的小塊布巾，或是像亞麻紗般料薄且針數不會很高的亞麻巾。

the moment of
SLOW LIVING

Chapter 2

拍攝高質感照片的祕訣

光線不足會有什麼影響？

如果光線不足，就無法拍出想要的畫面。拍照等於是面對光源。
瞭解光，就能掌握拍出好照片的祕訣。

憑藉光線拍出美麗照片

　　在沒有絲毫光線的黑暗中，我們看不見東西，也無法分辨顏色。照片也一樣，在完全無光的地方既無法捕捉影像，也無法表現色彩。只憑藉著少許光或許可以拍出照片，卻難以表現正確的顏色，也可能出現失真或影像模糊的情形。

　　下方縫紉與蘋果兩張照片，都比適當曝光值少 5EV。即使在 RAW 影像處理時調整曝光值，也無法呈現出漂亮的顏色，會出現雜訊。曝光在拍攝後就無法校正。由此可知，光線對攝影是不可或缺的要素。

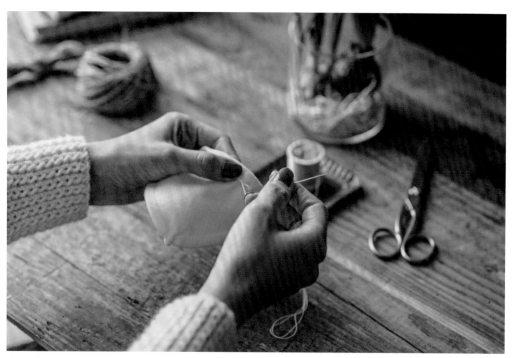

出現雜訊

無法表現色彩

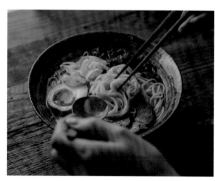

手震

| 正因為有光，所以能表現想傳達的影像 |

由於光的因素，所以能表現出物體的色彩、
立體感、質感等。上圖以半逆光拍攝。藉由
來自右後方的光，襯托香蕉麵包的質感與立
體感。觀察照片中的木砧板，同樣可分辨木
紋的質地與立體感。

瞭解光線照射的方向

被攝物的模樣，會隨著光照而改變。
不妨先思考物體的印象，再決定被攝物的光源。

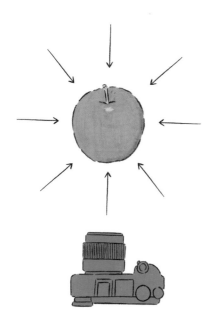

光源方向將改變視覺效果

　　左圖表現出被攝物的光線照射方向。隨著光源不同，物體的色彩、光澤、投影位置等都會改變，照片的印象也會有所差異。讓我們來試著比較，隨著不同光源，被攝物看起來究竟會有什麼樣的轉變。我在拍攝生活場景時，多半藉由自然光取景，不過在以下一系列照片中，為表現出不同光源造成的不同印象，以打光代替自然光，特別強調出陰影。自然光的效果比打光更容易擴散開來，所以影子或光澤（反光）會比範例照柔和。

| 順光（來自正面的光） |

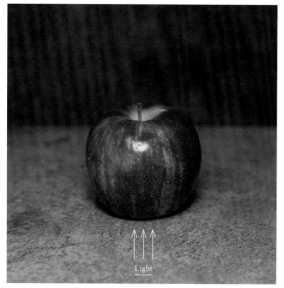

受到光線照射的蘋果正面，清楚呈現紅潤的色澤與細節。由於影子落在被攝物的後側，照片中看不到，難以表現立體感。如果以室內擴散的自然光拍攝，將呈現更平面的效果。

| 半順光（來自斜前方的光） |

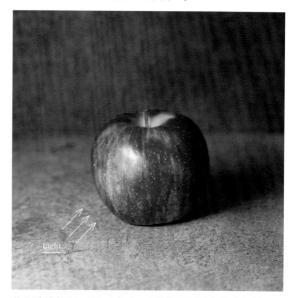

蘋果受到光線照射的左前方，可以明顯看出色澤與細節。右側稍微出現一點影子，比起順光更能表現立體感。

側光（來自橫向的光）

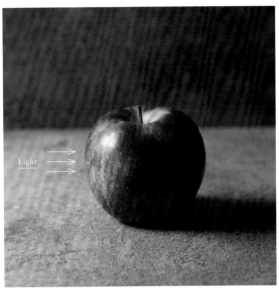

受到光線照射的左側，呈現出蘋果的色彩與細節，但因為右半部由陰影籠罩，比半順光更能強調立體感。

半逆光（來自斜後方的光）

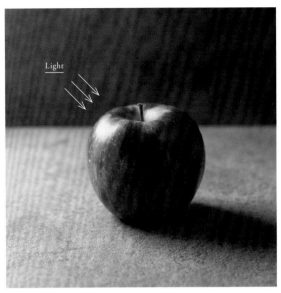

正面超過一半以上都是陰影，雖然顏色不如側光鮮明，卻更能表現立體感。另外，只要觀察蘋果的左上角就能看出，這樣的光源也很容易表現色澤等質感。

逆光（來自後方的光）

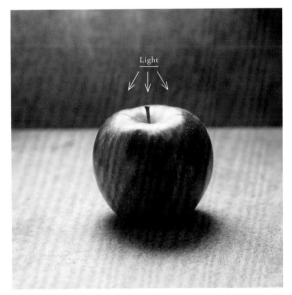

由於被攝物從後方受到光線照射，正面全部由陰影籠罩，難以表現色彩與細節，但是很容易反映光澤。

頂光（來自正上方的光）

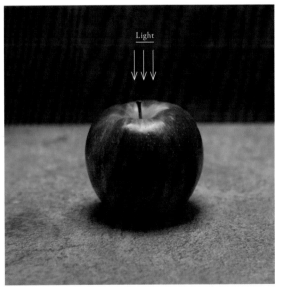

頂光作為食物攝影的照明，經常用來反映光澤。如果以容易擴散的自然光拍攝，雖然可以表現顏色，但是跟順光一樣不會映照出物體本身的影子，有時缺乏立體感。白晝的戶外攝影也會遇到類似的情形。

室內自然光的攝影要點

室內設計因素的影響

　　室內的自然光很複雜，不僅會因季節、時段、天候、窗戶方向而改變，還會受窗戶式樣、牆壁、天花板、地板、家具色調、隔間、桌面高度等因素影響。以下將分析影響自然光最大的兩個要素：牆壁反射以及窗戶式樣。

牆壁反射光的影響

圖 A 在下圖所示的房間拍攝。由於房間雙面採光，窗戶正對著牆，照射進來的光從牆壁折射，在房間裡四散開來。因此拍攝的主體沒有影子。若窗戶正對的牆壁有顏色，會對照片色調造成影響（偏色）。

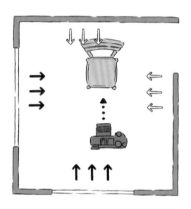

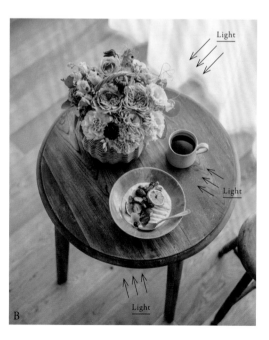

當房間有許多扇窗戶時

圖 B 是在光線從不同方向照進室內的情況下拍攝的（只有左側是牆壁）。因此整體有光的折射，陰影不明顯，明暗差異很小。如果藉由這樣的光拍照，有助於塑造自然的印象。

體積小的被攝物容易受窗外光線影響

特別是拍攝桌上物時，跟窗戶相比，被攝物顯得很小，受光線的影響會比預期更明顯。像下方兩幅照片，不只有主要的光源，還有從其他方向照射的光，因此必須視情形作遮光等調整。最重要的是思考照片本身需要什麼樣的光，區分使用。

C

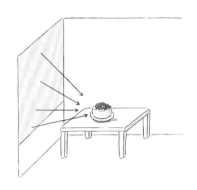

半順光的斜光

這是拍攝圖 C 時房間的狀態。原本計畫以側光拍攝，由於窗戶很大，實際上被攝物的上方與前方都有光線照射進來。因此照片的印象是以半順光的斜光拍攝。如果希望完全以側光拍攝，必須遮蔽前方的光。

D

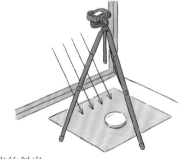

逆光的斜光

圖 D 以逆光拍攝。由於是放置在落地窗旁邊的地板拍攝，所以此處的逆光實際上並非來自正後方，而是來自斜後上方。因此，光線能照射到器皿中的料理，呈現出漂亮色彩。只要太陽的位置與天候是對的，料理本身就不容易受陰影遮蔽。

除了光的方向，也要考慮光的質感

拍攝照片時，也必須配合被攝物，確認光的質感。譬如像花或料理就不適合直射光這類太強光線。這時或許可以選擇有柔和光線照射的時段或天候，或是運用窗簾等素材試著讓光擴散。如何配合各種被攝物運用光線，請參照第三章。

料理與光的美味關係

精心製作的美味料理，當然希望拍照時留下可口的印象。
因此學會一些技巧並聰明地運用光線很重要。

讓料理看起來更美味的光線技巧

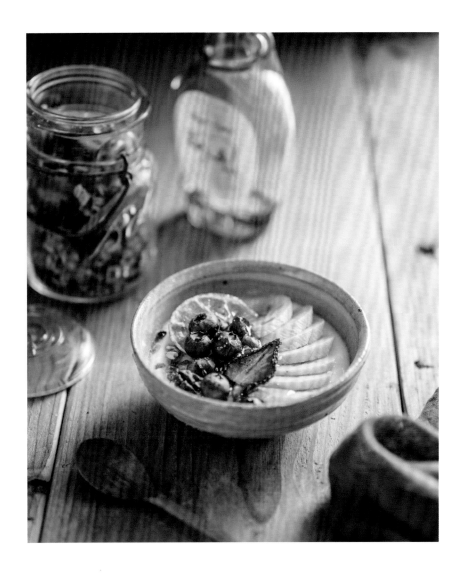

Step
01

看起來更顯美味的光

一起來認識讓食物色澤
更美味的光

Step
02

認識光線

學習用甜點解讀自然光

Step
03

掌握光線

配合場景與印象選擇光

<div style="text-align:center">

Step
01 〔看起來更顯美味的光〕

一起來認識讓食物色澤更美味的光

</div>

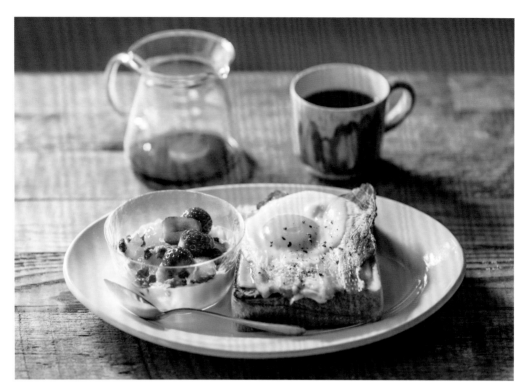

「美味」大部分可以藉由光線表現

表現美味的要素包含顏色、光澤、質感、立體感、外觀的美感等。再加上蒸氣、水滴、鮮嫩等呈現溫度與鮮度，這類活色生香感，都是表現美味的重要元素。其中，形狀以外的元素，都可以用「光」來表現。由此可見，想要讓食物看起來更美味，光有多重要。

應特別注重「拍攝時機」的光線

讓我們看這兩張照片。圖A是白熾燈泡照射下拍攝的照片，圖B則調整了圖A的色彩與對比。有時調整白平衡後是可以校正成自然的顏色，但觀察這兩張照片的光線照射方向，會發現兩張的蜂蜜蛋糕其實都缺乏立體感。也就是說，如果在光線照射下看起來並不好吃，就算後來照片經過調整，也很難顯得美味可口。

學習用甜點解讀自然光

| 半逆光的側光 |

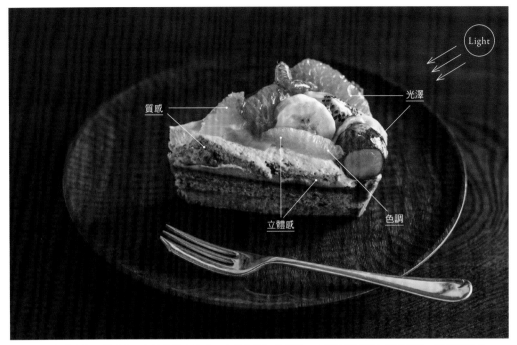

色彩○　立體感○　質感○　水果塔的立體感、水果的顏色與光澤，水潤的質感都有呈現出來，看起來很可口。

檢視水果在色澤上與質感上的差異

　　像蛋糕等甜點是固體，很容易看出陰影投射的方向。另外像海綿蛋糕、奶油、水果等各種構成物，隨著光線變化，質感與色彩也會有所不同，正適合用來練習解讀自然光。

用甜點練習解讀光線的三個理由

❶ 容易掌握陰影方向
❷ 容易分辨光的質感
❸ 外觀多半色彩鮮明

| 順光 |

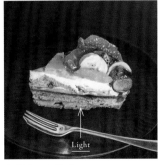

色彩○　立體感△
雖然水果的色彩夠明顯，卻無法表現奶油的質感。雖說是順光，仍會因為光線的強度與亮度等改變印象。光線越是擴散，照片的視覺效果越平坦。

| 半逆光 |

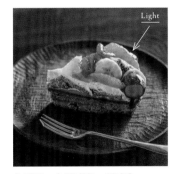

色彩○　立體感○　質感○
半逆光會比側光形成更大的陰影，側光照射的色彩比較漂亮，但半逆光更容易表現水果的透明感。

| 逆光 |

色彩△　光澤○　立體感○
由於逆光是從後側受光，陰影投射在前方，難以表現色彩。不過如果被攝物會透光，逆光也可以拍出很漂亮的效果。

Step
03 〔掌握光線〕
你怎麼處理這樣的照片？
配合場景與印象選擇光

你要表現的是立體感？色彩？光澤？

「究竟怎樣才能讓食物看起來更美味？」、「要表現料理的什麼特色？如何表現？」不妨根據這些訴求選擇適當的光線。譬如想呈現的究竟是立體感還是光澤？這兩者適合的光也不同。如果沒有認清所需要的光，將難以表現美味的效果。但是要讓整體看起來都美也很難，

所以必須有所取捨。室內的自然光如 P.50–P.51 所述，可能會從各種方位反射，但是基本上光源只有太陽，無法像打光一樣隨心所欲地映照在想表現之處。不妨認清最想表達的部分，若想將之如實呈現，怎樣的光最適合？

| 逆光：缺乏立體感，無法表現顏色 |

色彩△　光澤○　立體感△

| 半逆光：呈現立體感與漂亮的色彩 |

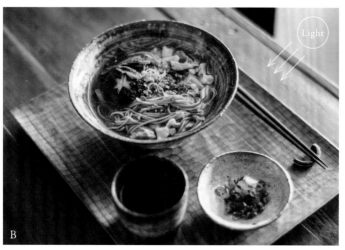

色彩○　光澤△　立體感○

重點是麵條與蔥花的立體感與色彩

這兩張照片拍的是蕎麥麵。圖 A 是逆光，圖 B 是半逆光拍攝。圖 A 看不到蕎麥麵與蔥花的陰影，圖 B 在麵條重疊處有陰影，表現出立體感。另外不論是蕎麥麵或柚子皮的顏色，圖 B 都比圖 A 好看。像蔥花或麵類，凡是切細或形狀較細的食材，都不容易呈現陰影，難以表現立體感，不妨仔細觀察找出最適合的光。這裡著重蕎麥麵的色彩與立體感，所以圖 B 比較理想。

重視素材的質感與細節

勿讓淺色的部分失真泛白

　　拍攝餐點時很容易像上圖這樣，沒有顧及被攝物的質感與細節。淺色的部分，譬如點綴在最上方的蔥花，容易失真泛白，因此必須注意光線投射的方向。像蛋糕的鮮奶油或香草冰淇淋等也是。

　　檢視這張照片的曝光直方圖（右側圖表），就會知道有些地方過曝。泛白受損的階調在 RAW 影像處理時無法復原，因此攝影時可從相機上的監看螢幕觀測直方圖，經確認再拍攝。隨著機種不同，有些相機也會出現警訊，顯示曝光過度或曝光不足的部分。

避免在光線過強的情況下拍攝

如左圖，在光線直射的窗邊等亮度對比強的位置拍攝時，容易發生曝光過度或曝光不足的情形。這時想要成功拍攝食物不容易，最好盡量避免。如果非得拍攝，不妨運用蕾絲窗簾或反光板等物，使光線更柔和再拍攝。

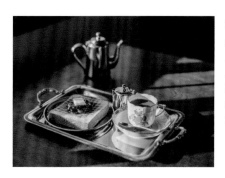

擷取生活片段的構圖祕密

接下來，為了拍出比例協調的照片，
除了活用前面所學的光線與擺設技巧，也要開始思考構圖。

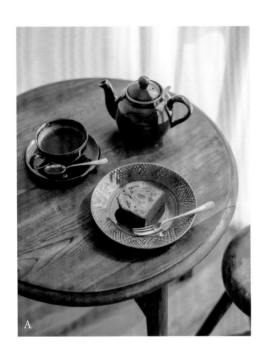

A

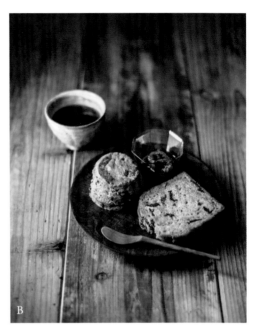

B

C

Q 你看得出這些照片的構圖嗎？
答案就在下一頁。

D

059

E

A　在拍攝生活場景時，幾乎所有構圖都有一定模式。
　　為讓大家一目瞭然，我在照片中畫出作為基準的直線。

A

B

C

D

E

Q 你瞭解這些照片的構圖嗎？答案請對照右頁。

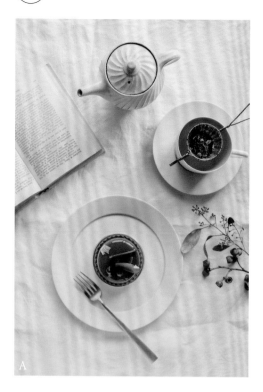

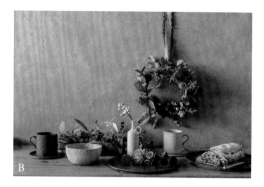

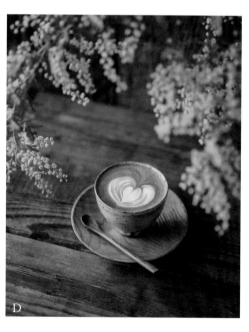

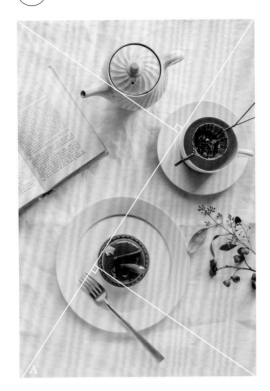

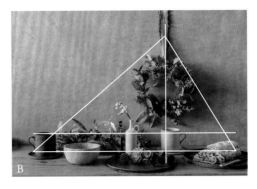

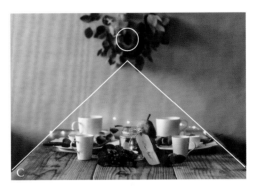

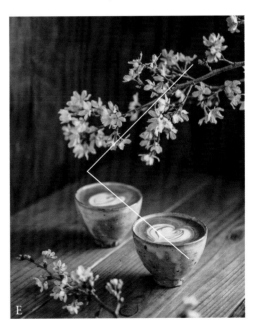

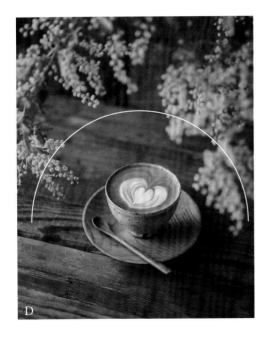

只要記住比例協調的構圖，就能加以運用

　　P.58–P.63的照片，並非在拍攝時就意識到所謂的構圖。我對照片構圖的概念來自於從小接觸的繪畫，那已經轉化為一種直覺。拍照時如果有心追求平衡感，結果多半會符合某種構圖類型。從下一頁開始，將列出我最常用的構圖。只要記住這些，幾乎就能運用在所有場景。

富有美感的構圖

接下來將介紹我平常決定構圖的步驟，以及慣用的構圖基本模式。

決定構圖的三步驟

Step

01

安排被攝物

首先試著擺放看看。
如果毫無概念，
可以參考 P.58–P.63 的構圖。

Step

02

決定距離與角度

想好最想呈現的部分，
決定大致的距離與角度，
然後架設三角架與相機。

Step

03

微幅調整被攝物的位置

在觀測相機 Live View
畫面的同時，
對被攝物的位置微幅調整。

相機這端也要為距離、
角度等稍作調整。

〔配置與角度〕

構圖的基本模式

構圖的基本模式，可依照被攝物的數量區分。取景角度則由想要展現什麼來決定。

※左圖以俯瞰的角度表示構圖

| 有兩樣被攝物時 |

#模式1　均等並排

沒有哪一方是主角，兩者並列，看起來一樣大。

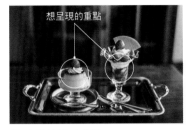
從正面以低角度拍攝

想呈現的重點

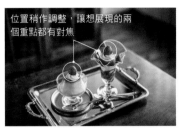
從左前方由高角度拍攝

位置稍作調整，讓想展現的兩個重點都有對焦

#模式2　讓主角排在前方

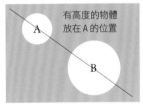

有高度的物體放在A的位置

如果主角已經決定就擺在前方，可以一目瞭然。

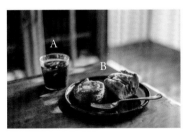
從正面以低角度拍攝

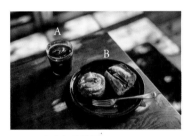
從正面由高角度拍攝

| 有三樣被攝物時 |

#模式1　三角形配置

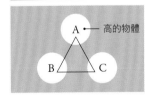

高的物體

當被攝物有三個時，將高的物體擺在後方，三角形的構圖會很安定。可根據想呈現哪件物體調整角度。

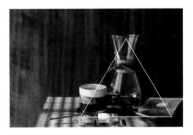
從正面以低角度拍攝

從右前方由高角度拍攝

#模式2　く字型、反く字型配置

高的物體

當被攝物有三個時，可以呈く字型擺放，感覺會很穩。可根據想呈現的部分調整角度。

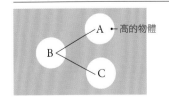
從正面以低角度拍攝

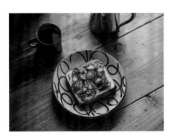
從正面由高角度拍攝

065

| 有四個以上被攝物時 |

#模式1
呈鋸齒狀排列

較高的物體置於後方（A），主角擺在前面（D）。

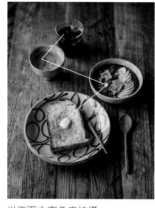

從正面由高角度拍攝

從正面由高角度拍攝

垂直俯拍

#模式2
く字形＋α

較高的物體置於 A，主角擺在 C。空出來的地方加上 D，這時 D 要安排在比 C 後面的位置。

高角度拍攝

※α 為衛星物件

增加被攝物的步驟

被攝物越多，配置越複雜，也越難以下決定。
因此不妨根據前幾頁的構圖模式，試著思考怎樣增添照片裡的物體。

| 對角線 → 〈字形 |

#2件

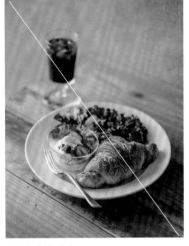

安排在對角線上

#3件

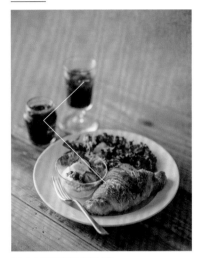

呈〈字形配置三樣物體

#4件

把第四樣物體放置在餐盤右後方
的空位

| 對角線 → 〈字形 + α |

#2件

將兩樣物體安排在對角線上

#5件

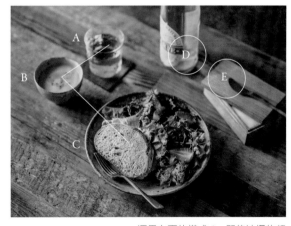

運用左頁的模式 2。即使被攝物超
過五個，原理依然相同。在 A 處擺
放較高的物體，C 是主要的物體，
ABDE 之間不是等間隔，而是有點
隨意擺放，視覺效果會較自然。

右上方的照片，從正面看是
三角形的構圖。如果從正面
看時呈三角形的構圖，斜俯
瞰時也會很協調。

Step
02 〔依類型區分〕

取景的技巧

要讓被攝物整體顯得協調,如何取景也很重要。
我們分別來看平皿、四方托盤、多道料理,這三種類型的要點。

△ | 平皿+
低角度 |

A

如果以低角度拍攝缺乏高度的扁平物體,被攝物與留白部分的面積將形成極端對比,顯得不協調。

○ | 將較高的物體置於後方+
高角度 |

B

這是改變圖 A 角度的例子,只是轉移角度就能掩飾留白。並在後方放置較高物體,讓擺設呈反〈字形,看起來更協調。

○ | 有高度的物品+
直向構圖 |

C

有高度的物體適合以直向拍攝,可以適度地遮蓋留白,也讓被攝物與餘留空間達到適當的比例。

△ | 多個平皿+斜俯瞰 |

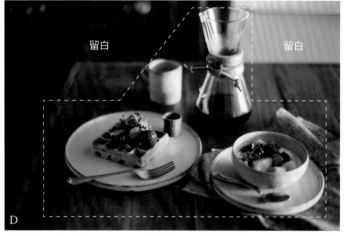

留白　　　　留白

D

沒有底座,缺乏高度的盤子,如果像圖 D 一樣擺設多個,並以斜俯瞰的角度取景,構圖會有點偏,難以取得平衡。雖然在圖 D 後方安排了有高度的玻璃咖啡壺,取得了平衡,但是壺頂上方幾乎沒為畫面留白。另一方面,咖啡壺旁的留白過大,整體看起來並不協調。

○ | 多個平皿+垂直俯瞰 |

E

缺乏高度的盤子建議從正上方俯瞰。若採鋸齒狀擺設,不僅看起來很協調,畫面中的留白也恰到好處。

△ │ 四方形托盤 +
　　 標準鏡頭

F

○ │ 四方形托盤 +
　　 中距望遠鏡頭

G

靠近四方形托盤拍攝時，透視效果會變得很明顯。圖 F 是以焦距 50mm 的鏡頭近距離拍攝，因此在照片中，正方形托盤兩側的線條呈八字形。

你也可以像圖 G 這樣拉遠距離拍攝，避掉過於明顯的透視效果。另外，若以圖 F 或 G 的視角取景，使用中距望遠鏡頭可以離被攝物較遠，呈現的透視效果就不會像標準鏡頭那麼明顯。圖 G 是採用焦距 71mm 的鏡頭。

△ │ 多道料理 +
　　 正面

H

○ │ 多道料理 +
　　 後方放置較高的物品

I

多道料理並置的拍攝：圖 H 以用餐的視線拍攝，於是呈現透視效果，前方的飯與湯變得很明顯。圖 I 拍攝時讓碗比較高的飯與湯擺得較遠，就可以凸顯特定的菜餚。如果不從正面，而是像圖 J 一樣從稍微偏斜的方向拍攝，透視效果就不會太明顯，眼前的飯與湯不至於放大。圖 K 則聚焦在菜餚，這樣擷取構圖也可以。

○ │ 多道料理 +
　　 傾斜視角

J

○ │ 多道料理 +
　　 聚焦於菜餚

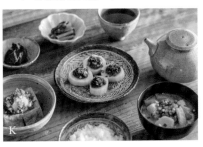

K

※關於透視效果請參考 P.152 的解說

拍攝兩人份的
餐桌風景

○ | 多道菜餚＋以大皿為中心的斜角拍攝 |

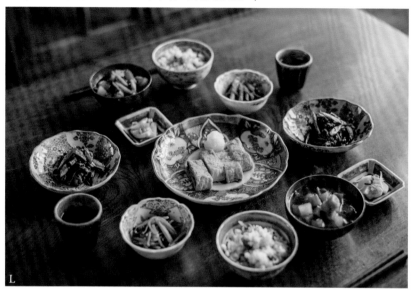

· 以大皿為中心，其他碗盤對稱排列。
· 從偏斜的方向，與餐桌稍微保持距離拍攝。
· 可選擇標準至中望遠鏡頭。

如果像前頁圖 H 那樣從正面拍攝，由於相機與被攝物之間的距離較近，透視效果會很明顯，建議從斜角度稍微遠離餐桌的位置拍攝。鏡頭可以使用標準到中望遠鏡頭。擺設時不要讓某些部分太偏，注意碗盤之間的間隔。由於肉眼與鏡頭觀看會有誤差，擺設時不妨也透過 Live View 確認。兩人份的餐點大致以對稱形式擺設，自然容易達到均等的平衡效果。如果將大皿置於中央，整體看起來會顯得協調而自然。

○ | 兩人份的單盤餐點＋斜角拍攝 |

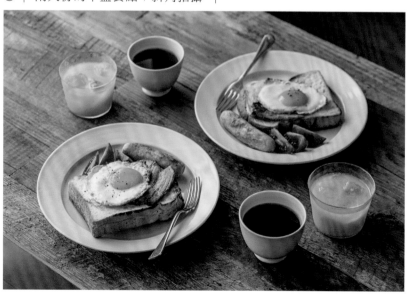

為單盤餐點取景也是同樣道理。若從正面拍攝，角度跟用餐時一樣，遠近感會很明顯，所以可以從稍微偏斜的角度拍攝，讓前後方餐盤的大小不會有明顯差異。像這張照片使用焦距 85mm 的鏡頭，並以 1.5m 的距離拍攝。

1.5m 的距離＋依取景視角選擇鏡頭

為兩人份料理取景時，若透視效果太強會變得不自然。這時只要從 1.5m 的距離斜向拍攝，遠近感就不會太明顯，料理與器皿外觀也比較自然，無論任何焦距的鏡頭都能達到此效果。

但如果像下圖 O 那樣，事後才剪裁照片來符合取景視角，在應用上可能會有畫素不足的問題。所以最好根據想取景的視角，選擇焦距適合的鏡頭。

△ ｜ 近攝影距離＋正面 ｜

圖 M 使用焦距 50mm 的鏡頭，以 0.75m 的攝影距離從正面拍攝。雖然兩個餐盤實際上同尺寸，但是從正面拍攝會使遠近感更明顯，前方的餐盤拍起來比較大，

△ ｜ 近攝影距離＋斜角拍攝 ｜

後方的餐盤顯得比較小。圖 N 維持 0.75m 的攝影距離，但改變相機方向。在這張照片中，同樣也是前方的餐盤拍起來比較大，後方的餐盤顯得比較小。

○ ｜ 攝影距離 1.5m ＋斜角拍攝 ｜

若你採取了不受透視效果影響的攝影距離，所使用的鏡頭焦距也符合你要的攝影視角，就能將兩人份餐點拍得很自然。圖 O 是從 1.5m 的距離取景，拍好後裁成與圖 N 相同視角。圖 O 跟 M、N 同樣採用焦距 50mm 的鏡頭，拍攝方向則同圖 N。由於圖 O 從較遠的位置拍攝，遠近感變得較不明顯，因此後方與前方的餐盤大致呈同樣大小。而圖 P 與圖 O 同樣以 1.5m 的距離取景，但圖 P 以焦距 90mm 的中望遠鏡頭拍攝，因此不需剪裁，便能與圖 N 相同視角。圖 P 與圖 O 的共通點是前後餐盤在照片中看起來一樣大。

讓拍攝一步到位的三大要點

先想好要達成的攝影目標，平常多吸收資訊，你所拍出的照片就會有所不同。以下是我平常相當重視的步驟：

模擬最後的成果

不妨從一開始就先決定目標：究竟要拍什麼，如何拍攝。排除難以釐清的部分，就能如實拍攝出想呈現的景象。

養成平常蒐集
資訊的習慣

從平日涉獵的雜誌、電影、美食、室內設計、藝術等各種媒介，累積自己的素養。除了提升品味，也能具備更多可供參考的知識。

攝影時
以 RAW 檔儲存

RAW 的資訊量比 JPEG 更豐富，如果想拍攝階調豐富的照片，請選擇 RAW 檔。不僅編輯的自由度較高，也更容易創造出喜歡的影像，表現的幅度也將更寬廣。

※關於 RAW 影像處理請參考 P.156

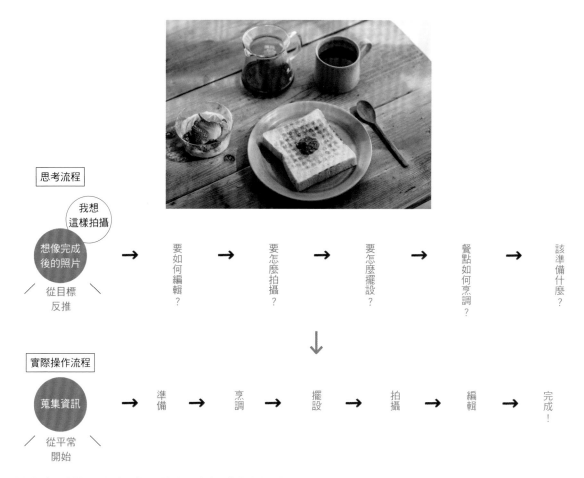

思考流程

我想
這樣拍攝

想像完成
後的照片
→ 要如何編輯？ → 要怎麼拍攝？ → 要怎麼擺設？ → 餐點如何烹調？ → 該準備什麼？

／ 從目標
反推 ＼

↓

實際操作流程

蒐集資訊
→ 準備 → 烹調 → 擺設 → 拍攝 → 編輯 → 完成！

／ 從平常
開始 ＼

先想好成品的模樣，然後反推看看能如何實踐，接著決定編輯方式、拍攝方式（光線、距離、構圖、角度、光圈）、擺設方式等。

從「你想表現什麼？」開始思考

我工作拍照時，會依上圖的流程進行。此時，並不是立刻就要開始準備，而是要先確定攝影目標，例如你想表現什麼、主題是什麼等，要先想好成品的模樣後再拍攝。也就是說，要從攝影目標反向思考。實際上我也會擬出草案。像是成品模樣、編輯、拍攝、擺設、烹調、準備，這些流程的實際內容我都會詳細寫下，這樣自然能拍攝出預期中的照片。

當然如果只是擷取日常生活景象，或許不必考慮得這麼周詳，不過要是有時感到迷惘、無法得心應手拍照，只要記得試著先設定攝影目標，你自然會變得更篤定。一下子就要想像出成品的模樣或許很難，不妨試著設定小一點的攝影目標。有明確想要傳達的訊息，會讓人在看照片時感受到訴求，顯得更有魅力。

如果真的毫無頭緒，不妨試著多蒐集資料。接收的訊息越多，作為選項的知識也會增加，所以平常就對資訊保持敏感度很重要。包括雜誌、書籍、電影、音樂、藝術、室內設計、美食等領域，各種各樣的資訊都可以為攝影提供靈感。

073

細膩地記錄日常生活，意謂著什麼？

我會開始拍攝日常生活景象，是因為某位陶藝家的陶器讓我一見傾心。我想讓其他人也能體會在日常生活中使用該陶器的樂趣。因此，我開始拍照，並試著表現出器物的魅力，也讓其他人想像實際使用的情景。那時候的社群網站，像我這種料理搭配食器的照片還很少見，後來有幾位工藝家對我的照片風格很感興趣，我們取得聯繫後，開設了生活選品店「AURORA」。

我的攝影風格從當時到現在幾乎都沒變。在介紹食器時，我會思考怎樣的光線與擺設最能襯托食器，讓它看起來最美。搭配的料理最好不要太特別，謹記以簡單為佳。這些料理正因單純，所以無法矯飾，因此其裝盛在食器的效果就很重要，擺盤時可略帶隨興，彷彿生活中的實際情景。

要說我跟剛開始攝影時有什麼不同，那就是我對光變得特別敏感。

只要每天拍攝，對於自然與光線就會變得敏感。即使不拍照時，日常所見景象也會開始綻放不同魅力。當然，也會對投在器物上的光變得特別敏感。我會注意器物在什麼樣的光線照射之下，看起來最美。在第三章也將會介紹，譬如玻璃杯很適合窗外照進來的強光，輪廓與倒影會襯托得很明顯，有點戲劇化的感覺。如果沒有玩攝影，我或許不會察覺這些，拍照讓我察覺到光線變化下的器物之美。

另一方面在悉心對待器物時，我也有所發現。自己熟悉的食器，每次使用後，都會更瞭解其外觀特徵、使用感受、質感、適合哪些食物等，並且更加珍惜。這樣的心情，促使我透過攝影記錄自己的愛用品，完成後對它們的瞭解又更深一些，往復循環。

擷取生活片段，也就是面對自己的生活與物品，我認為這樣能讓日常生活更豐富、感覺更愉快。

the moment of
SLOW LIVING

Chapter 3

擷取生活場景

像寫日記般記錄早餐

早餐是很好的攝影練習題材，不用勞師動眾就有東西可拍。

若利用攝影記錄日常生活、為生活增添樂趣，

其實也會讓我們更樂意持續這項活動。

如果想進步，最重要的是盡可能多練習，並且持之以恆。

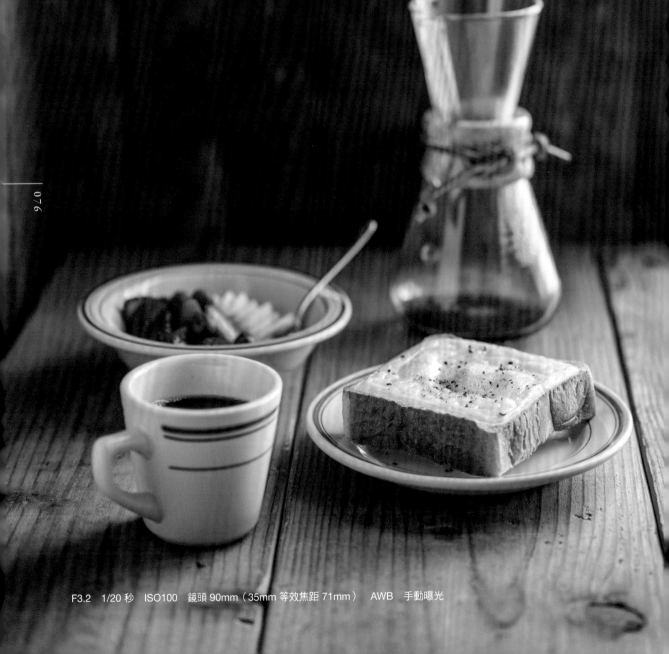

F3.2　1/20 秒　ISO100　鏡頭 90mm（35mm 等效焦距 71mm）　AWB　手動曝光

早餐照的三個要訣

要訣
1

利用晨光

晨光容易映照出陰影，光線的方向很清楚，適合練習料理拍攝。不妨利用晨間光線記錄早餐。

要訣
2

養成習慣

即使同樣是「早晨」，隨著季節、時段、天候的變換，光線也會有所不同，要讓自己能夠辨別光線。

要訣
3

早餐要趁熱拍

我拍早餐大約會花 5–10 分鐘。盡量俐落地完成，這樣才能在餐點冷掉前享用。若每天都有練習拍早餐，你會對各種時刻的光線瞭若指掌，瞬間就能抓住「某一時刻的某一道光」。

Tips

〔光線〕

01 窗邊拍攝可以帶來晨光效果

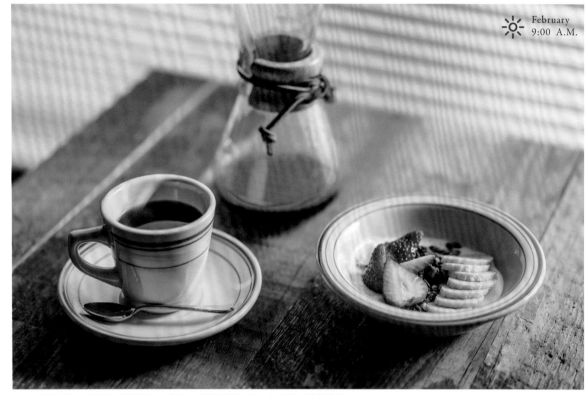

☀ February
9:00 A.M.

F1.9　1/750 秒　ISO100　鏡頭 80mm（35mm 等效焦距 63mm）AWB　手動曝光

這裡運用三角構圖，後方擺了有高度的咖啡壺。如果將整個咖啡壺都納入視角，拍攝時就會拉遠距離，難以表現餐點的美味，因此咖啡壺有部分不在構圖中。

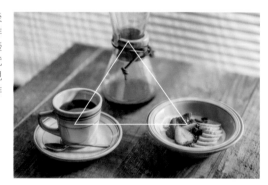

Check

· 位置在窗邊
· 光線較柔和
· 以矮桌為背景
· 半逆光拍攝

利用窗邊柔和的光來取景

　　如果想表現晨間的氣氛，可以在窗邊拍攝，讓晨光能被充分利用。不過如果是在晴天早上，光線從朝東的窗戶照進室內，通常會是強烈的直射光，容易拍出對比明顯，陰影很深的照片；此外，受強光照射的區域與陰影區域之間，兩者間的亮度會差異過大，容易導致曝光過度與曝光不足的現象。以本頁照片為例，如果拍攝時光線沒有擴散開來，白色食器與香蕉的部分可能會曝光過度，因此可利用百葉簾讓光稍微柔和一點。

　　接著將被攝物置於矮桌上，讓斜射入內的光更能發揮作用，草莓與香蕉也能呈現應有的顏色。光線的方向適合從右側半逆光拍攝，除了讓咖啡倒映光芒，也能表現出每樣被攝物的立體感。

不同季節、不同時段、不同天候的光線

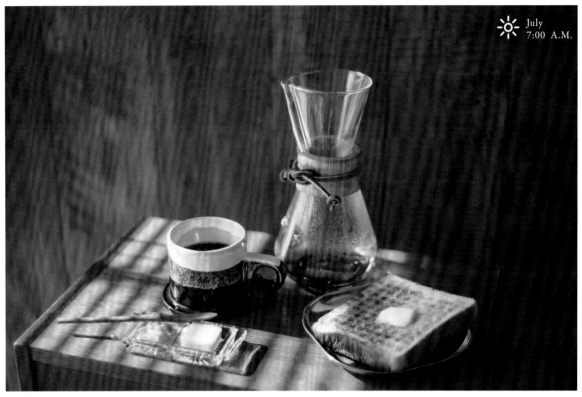

☼ July
7:00 A.M.

F2.0　1/125秒　ISO100　鏡頭 50mm　WB 太陽光　手動曝光

構圖與左頁圖相同,但稍微移動相機的方向,從略斜的角度拍攝。為了掌握整體的氛圍,相機移至較遠的位置。從右圖可以看出,若咖啡壺上方沒有留白,構圖會顯得不平衡。

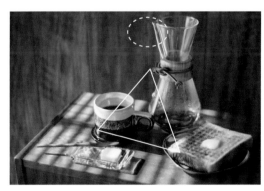

Check

· 強烈的對比
· 低曝光量
· 讓陰影成為點綴

夏季的強烈日照會形成明顯陰影

　　這張照片是在夏季上午七點左右,於左頁圖的房間中,藉由穿透百葉簾的光拍攝。由於夏季的光線很強,拍攝出的照片反差較大,陰影也更明顯。若你每天都有練習拍早餐,就會感受到光線隨季節、時段、天候等因素而有所不同,你將能分辨其中的差別。

　　在此我減少曝光量,這樣可以避免吐司上的白色奶油以及白色馬克杯過曝。百葉簾的陰影可以成為點綴,表現出光的律動感。若光線過強而讓陰影的部分難以辨識,可以藉由蕾絲布等道具讓光線擴散,使光稍微柔和一些。

Tips
03 〔構圖〕
表現出早晨的空氣感

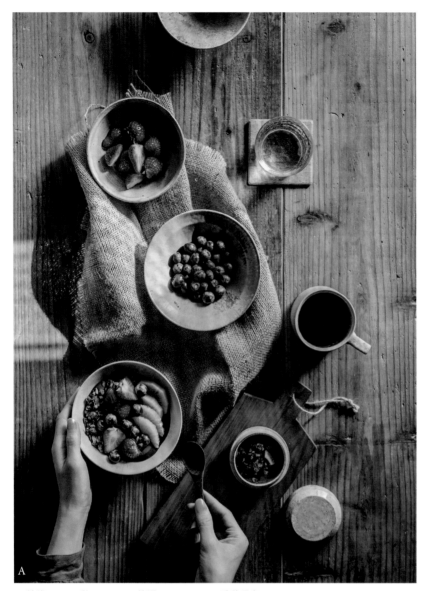

A

F4 前後　1/250 秒　ISO100　鏡頭 50mm　AWB　手動曝光

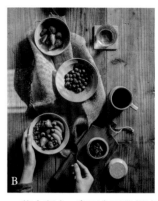

B

× 若未留白，畫面會不夠從容

被攝物周遭沒有預留充裕的空
間，相形之下，多一點留白更能
襯托出空氣感。

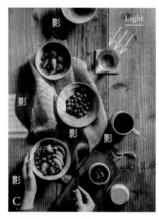

影　　　　　　　　Light

影

影　　影

影

C

讓陰影向下拉長

光源來自上方，若沒有其他拍攝
考量，可使用俯瞰視角拍攝，陰
影會向下落，看起來會很自然。
晨間的陰影比較長，擺設時注意
別讓陰影遮到其他被攝物。

Check

· 50mm 鏡頭
· 垂直俯瞰
· 構圖留白多
　一些
· 利用陰影表現
　晨光

從俯瞰視角拍攝早餐風景

　　餐桌攝影不只是在追求「美味」表現。
上圖 A 以俯瞰視角擷取早餐風景，表現出
晨間的氣氛。像這樣<u>拍攝餐桌整體時，適
合 50mm 標準鏡頭</u>。

　　<u>取景角度建議從正上方俯瞰</u>。鏡頭與各
被攝物幾乎都維持同等距離，所有餐點都
很容易對焦。當被攝物較多時，垂直俯瞰
會比傾斜俯瞰更容易陳列。另外，圖 A 上
方的器皿有一部分在構圖之外，也會帶來
「畫面以外說不定還有其他什麼」的想像
空間。<u>能夠激發想像的拍攝方式</u>，也是表
現方法之一。若想表現早晨的空氣感，也
可以不要製造陰影，直接利用晨光就足以
形成某種對比。

左頁照片的拍攝步驟

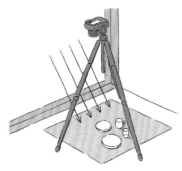

放在地面上，比較容易做垂直俯角拍攝，建議靠近落地窗拍攝。如果窗戶離地面約 80～100cm 高，那麼太靠近窗戶拍攝，畫面上方就容易受陰影遮蔽，因此需與窗戶保持一點距離。

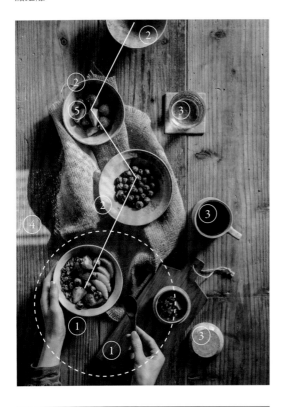

如何決定適當的 F 值

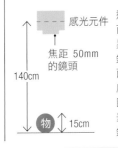

感光元件

焦距 50mm 的鏡頭

140cm

物 15cm

適當的 F 值會隨被攝物高度而改變。不同相機有些許差異，但若使用焦距 50mm 的鏡頭，在相機感光元件與桌面相距 140cm、被攝物的高度約 15cm 的情況下，通常光圈設定在 F4 左右就能對焦。垂直俯拍時，焦距 50mm 的鏡頭很好用。

〔準備篇〕

選擇攝影場所

1 | 在落地窗附近 拍攝

垂直俯角拍攝（讓相機朝正下方拍照）時，由於在桌面上很難架設三腳架，因此實際上會在地面上拍攝。如果沒有俯角拍攝用的三腳架，或許可以如左圖一樣，以穩定度高的三腳架代替，雖然其堅固度或穩定度還是不夠好，但藉由扳動雲台的角度，依然能夠做到俯角攝影。

〔配置篇〕

以鋸齒狀排列

2 | 「由大到小」 決定位置

一開始先為較大的主要被攝物決定位置（①）。這時，木砧板順著鋸齒狀排列，看起來會比較自然。接下來安排第二大的物品（②），最後再擺放小東西（③）。
→配置時請參照 P.64

〔攝影篇〕

3 | 讓畫面整體 對焦

先決定 F 值，讓畫面整體都在焦距內，並確認想呈現的主體是否有對焦。這張照片中，馬克杯杯緣是最高點，餐桌木紋是最低點，我們的對焦範圍就介於兩者之間。關鍵就在於，對焦點並非在最高的物體上，而是在中等高度的物體上。利用前後景深，讓畫面整體都能對焦。

4 | 決定曝光值時， 注意局部過曝

設定曝光值時，可檢視相機的曝光直方圖，確認光線照射下畫面最亮的部分（如餐桌④或草莓剖面⑤等）不會過曝。

5 | 設定計時器 拍攝！

→相關步驟請參照 P.132–P.133

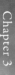

表現咖啡的香氣

有時候光看咖啡照，彷彿就有放鬆效果。
如果在家有喝咖啡的習慣，
那麼咖啡就是很棒的攝影練習對象。
何不試著捕捉香氣瀰漫的美味瞬間？

F2.5　1/60 秒　ISO400　鏡頭 50mm　WB 太陽光　手動曝光

為了表現出咖啡香氣，必須留意三個要點

請試著

1

藉由蒸汽表現咖啡香

為拍出漂亮的蒸汽，想想看什麼
是必備的。

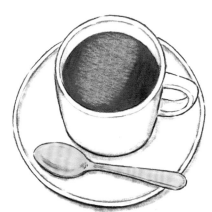

請試著

2

呈現出杯中咖啡的美味

試著思考怎樣可以讓杯中咖啡感
覺很香醇。

請試著

3

注意視角

想想看如果改變視角，照片的取
景會有什麼不同。

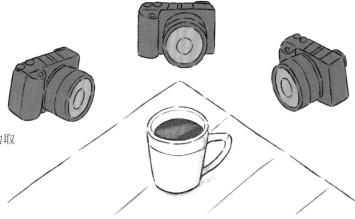

Tips
01 〔光線〕
藉由蒸氣表現咖啡香

| 適度的蒸氣 |

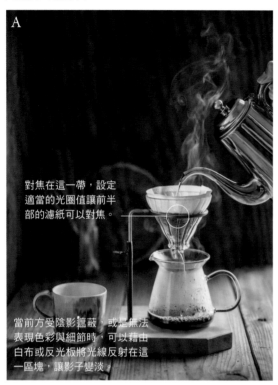

對焦在這一帶，設定適當的光圈值讓前半部的濾紙可以對焦。

當前方受陰影遮蔽，或是無法表現色彩與細節時，可以藉由白布或反光板將光線反射在這一區塊，讓影子變淡。

F3.2　1/125 秒　ISO100　鏡頭 90mm（35mm 等效焦距 71mm）　AWB　手動曝光

× 蒸氣不明顯

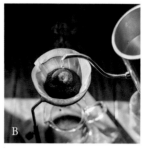

B

× 蒸氣融入背景

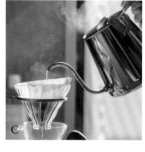

C

× 表現過於誇張

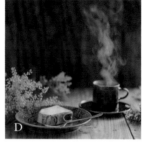

D

ISO100
1/30 秒　F3.2
鏡頭 90mm
（35mm 等效焦距 71mm）
AWB　手動曝光

圖 A 的攝影狀態

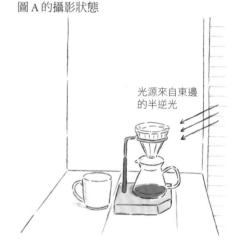

光源來自東邊的半逆光

拍攝水蒸氣的三個要訣

① 利用來自後方的光

想要捕捉水蒸氣，可以利用逆光或半逆光的光源。不過在朝南的窗邊，光線會從上方降臨，即使想逆光拍攝也難以實現。在這樣的情況下，可以遮蔽窗戶上半部的光，或是與窗戶稍微保持一點距離，利用位置較低的光線。另外，圖 A 是以低角度拍攝，圖 B 則是斜俯瞰。如果想利用來自後方照射的光，請試著以低角度取景。

② 選擇深色背景

比較圖 A 與 C，由於圖 C 的背景偏白，從手沖壺冒出的蒸氣並不明顯。如果像圖 A 一樣採用深色背景，蒸氣會特別清楚。

③ 室溫較低時，蒸氣更容易拍攝

被攝物與空氣的溫差越大，蒸氣越容易拍攝。寒冬的早晨如果在戶外喝咖啡，蒸氣一定會很清晰。冒著蒸氣的飲料或食物在熱騰騰的狀態下很好拍，如果稍微擱置，然後在溫暖的室內拍攝，由於溫差變小，拍出來的效果不會很清楚。依照這個原理，如果要在室內拍攝，冬天該把暖氣關掉讓室溫下降，夏季則可以選有冷氣的房間。

※空氣濕度較高時，蒸氣會比較容易拍攝，不過只要遵循上述關於光、背景、溫度的重點，即使在低溫的環境也能捕捉。

適度呈現水氣蒸騰感也很重要

與圖 A 相比，圖 D 的水蒸氣給人較為誇張的印象。如果在滾燙的狀態下拍攝，就會出現這樣的效果。水蒸氣並不是主角，而是「為了讓咖啡顯得更好喝的陪襯」。各位不妨多按幾次快門，試著掌握怎樣拍看起來比較可口。另外，快門速度的選擇也會影響拍攝效果。想要清晰呈現蒸氣的輪廓時，我最常設定在 1/250 秒。

用反光襯托咖啡的美味

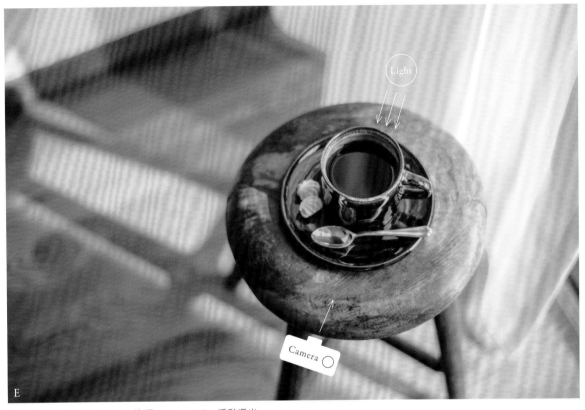

E

F2.0–2.5　1/250 秒　ISO100　鏡頭 50mm　AWB　手動曝光

Check
- 被攝物擺放的位置
- 半逆光或逆光
- 拍攝角度
- 反光所佔的分量

F

液體表面太暗

G

看起來很好喝

H

無法辨識咖啡的色澤

I

看起來很好喝

找出能襯托咖啡美味的反光效果

與料理的光澤一樣，咖啡液體表面有適度的反光，看起來會更好喝。最重要的是找到恰當的光線角度 (光源高度)，藉以確定相機的位置。這種概念同樣也適用於拍攝表面會反映光澤的布丁等甜點。將杯子擺在會讓液體表面反光的位置，再從能夠捕捉反光的角度拍攝。如

圖 E，如果相機對側的上方有光照射，自然會有反光 (像圖 E 是右邊的窗戶整面都有光線映入，所以右前方也受到照耀)。

由於咖啡的顏色比紅茶深，隨著光線照射角度不同，也可能像圖 F 一樣，拍下的液體表面完全是深色。另外，如果是逆光拍攝，隨著

角度不同也可能像圖 H 一樣反射光線的比例過多，咖啡表面倒映成一片白，看不出本來的色澤。圖 I 跟 H 的光線方向相同，但角度不同。圖 G 與 H 光線角度相同，但圖 G 的光線方向為半逆光。圖 G 與 I 可看出咖啡的色澤與倒映，有著恰到好處的反光效果。

讓美味展現的「攝影觀點」

| 旁觀觀點：缺乏臨場感 |

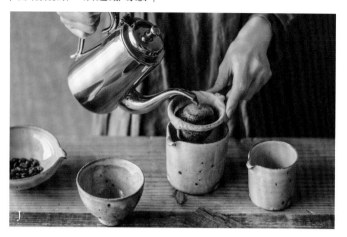

J

| 主觀觀點①：讓咖啡以外的物體也入鏡 |

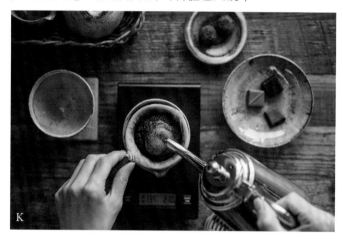

K

| 主觀觀點②：讓視線集中在膨脹的咖啡粉 |

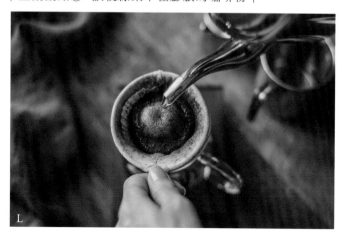

L

哪張照片能讓人感受到咖啡香？

接下來將從「觀點」的角度探索味覺。圖 J～L 之中，感覺香味最明顯的是哪一張？圖 J 彷彿正隔著餐桌觀察對方手沖咖啡。由於以略為寬廣的視角攝影，給人稍微有點距離的印象，缺乏臨場感。

圖 K 是以手沖咖啡者的觀點拍攝的。因為跟圖 J 一樣稍微保持距離，鏡頭內也出現周圍的物品，視線很容易轉移到咖啡以外的東西。

跟上面兩張照片相比，圖 L 的周圍出現淺景深效果，視角也比較狹窄，視線自然會集中在膨脹的咖啡粉。圖 L 是讓相機靠近被攝物，以 F2.5 光圈拍攝。沖咖啡時，注意力都集中在注入熱水，周遭彷若無物，這張照片彷彿讓人感受到當事人的觀點。比起 J 或 K，這張照片更著重於咖啡，似乎正散發著咖啡香。

像這樣改變觀點，以表現想要傳達的事物，也是攝影的樂趣之一。

重點都放在咖啡上，彷彿香氣正撲鼻而來。

如何沖出飄散香氣的咖啡？

咖啡粉膨脹得很漂亮時，更能表現香醇的味道。
為讓粉層鼓成理想的漢堡排狀，需要以下條件。

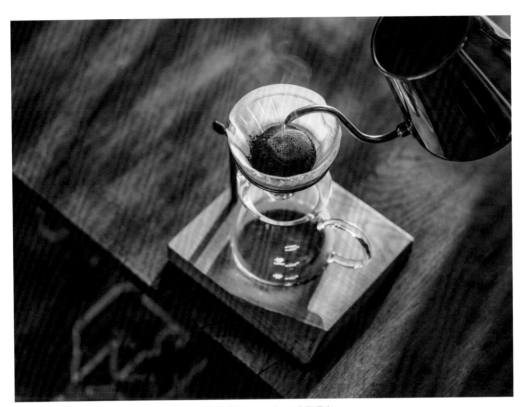

F3.4　1/125 秒　ISO100　鏡頭 90mm（35mm 等效焦距 71mm）　手動曝光

手沖咖啡的要訣

1 試選擇深焙咖啡豆

不同品種的咖啡豆會有些許差異，不過不管哪種豆子，在烘豆過程中都會產生二氧化碳，烘越久，形成的二氧化碳會越來越多。因此深焙豆會比淺焙豆蘊含更豐富的二氧化碳，注入熱水時也更容易膨脹。

2 烘豆日隔天再萃取

豆子烘好後，咖啡豆會隨時間釋放二氧化碳。新鮮咖啡豆含有很多二氧化碳，磨成粉後淋上熱水很容易膨脹。不過剛烘好的咖啡豆容易膨脹過度，導致咖啡粉層鼓起的漢堡排崩塌，因此建議烘豆日隔天再萃取。

3 豆子要磨細磨勻

為了形成漂亮的漢堡排狀，咖啡粉的顆粒粗細很重要，因此請將咖啡豆研磨均勻。家用磨豆機很容易研磨不均，建議挑選研磨效果均勻的磨豆機。稍微偏細的粉末顆粒比較容易形成漢堡排。

4 熱水溫度約在 86~93℃ 之間

水溫也會影響咖啡粉膨脹的情形。高溫更容易迅速膨脹，相反地降溫時效果可能不明顯。建議使用 86~93℃ 左右的熱水。

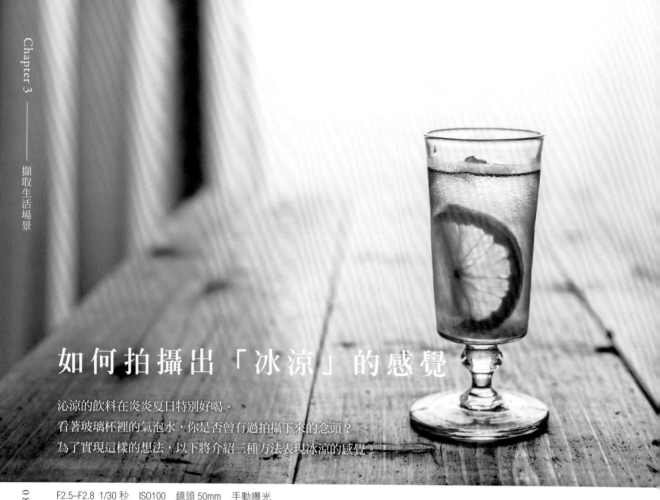

如何拍攝出「冰涼」的感覺

沁涼的飲料在炎炎夏日特別好喝。
看著玻璃杯裡的氣泡水，你是否曾有過拍攝下來的念頭？
為了實現這樣的想法，以下將介紹三種方法表現冰涼的感覺。

F2.5–F2.8 1/30 秒　ISO100　鏡頭 50mm　手動曝光

Check

· 高氣溫與高濕度是
　最理想的狀態
· 逆光低角度拍攝
· 將光圈調小，讓氣泡
　與玻璃杯更明顯
· 採用冷色系的擺設

Tips
01 │ 〔光線〕
利用水氣來表現冰涼

在容易起水氣的環境，
從較低的位置逆光拍攝

說到冰涼效果，首先聯想到的就是水氣吧。像玻璃杯這類物品，若有適量水氣附著，就能表現出「冰涼」的感覺。想拍攝水氣，就要營造一個適合起水氣的環境，並留意光線照射的方向。

起水氣是一種凝結現象，與「溫度」跟「濕度」有關。當氣溫與濕度都偏高時，玻璃杯周圍容易形成水氣，因此適合在夏季拍攝。在氣溫與濕度都較低的冬季，即使將冷飲注入玻璃杯，也不會形成水氣。

如果想用相機拍攝水氣，就跟拍攝蒸氣一樣，需要利用後方的光。以低角度利用逆光，而不是採用從上方照射的斜光，就能強調水氣的輪廓，更容易表現冰涼。上圖即以這樣的光拍攝。這時水氣或玻璃的輪廓會拍得太暗，所以最好以背景作襯托，才更能表現出冰涼感。

Tips
02 〔景深〕 用景深來表現冰冷銳利的感覺

若氣泡與玻璃杯清晰可見，就能傳達冰涼的感覺

　　景深也是表現冰涼的重要因素。比起軟調且柔和的風格，冷硬的風格更適合。右圖兩張照片同樣使用焦距85mm的鏡頭，拍攝時圖A的光圈大於圖B。因此圖A略帶朦朧，感覺比較柔和，比較不易表現冰涼。另一方面圖B的光圈較小，雖然沒有特地將焦距對準玻璃杯深處，卻能清楚看見氣泡水裡的氣泡，這張照片顯然比較能傳達涼意。其中玻璃杯的輪廓也很清晰，更容易帶來冰冷的印象。

| 散景範圍較大：效果柔和 |

F2.0

| 散景範圍較小：清晰銳利 |

B

F6.3

Tips
03 〔擺設〕 用顏色來表現溫度

背景與擺設選擇冷色系

　　「溫暖」或「寒冷」都可以藉由顏色來表現。只要運用的顏色形象寒冷，就能傳達「冰冷」的感覺。譬如圖C的背景是冷色系，就帶有冷調感。而圖D不論桌面或飲料都是咖啡色，帶來溫暖感。像圖D的冰咖啡其實屬於暖色系，如果飲料顏色不變但仍想傳達寒冷意象，可以在背景與擺設方面下功夫。

| 冷色系搭配 |

C

| 暖色系搭配 |

D

拍出讓人印象深刻的玻璃器皿

你是否看過,光線穿過桌上的玻璃器皿,一瞬間覺得映在桌上的倒影極美?
若能將日常生活中的這種微小樂趣表現出來,拍照也會變得更愉快。
玻璃器皿可以讓光穿透,非常適合表現光與影。

F2.0　1/60 秒　ISO100　鏡頭 50mm　WB 太陽光　手動曝光

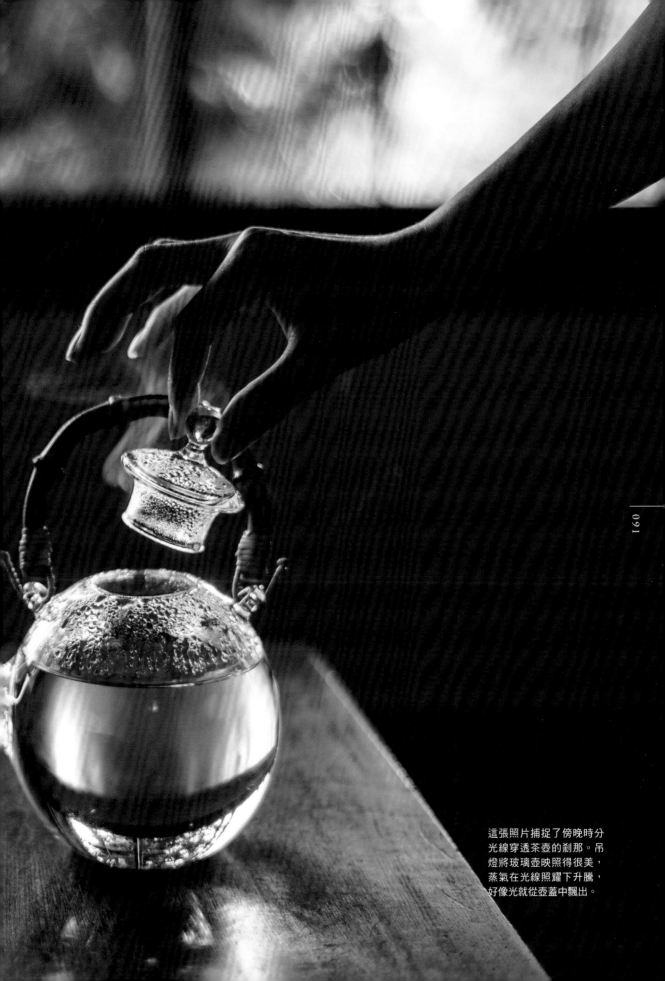

這張照片捕捉了傍晚時分
光線穿透茶壺的剎那。吊
燈將玻璃壺映照得很美，
蒸氣在光線照耀下升騰，
好像光就從壺蓋中飄出。

等待日落前微光照射的瞬間

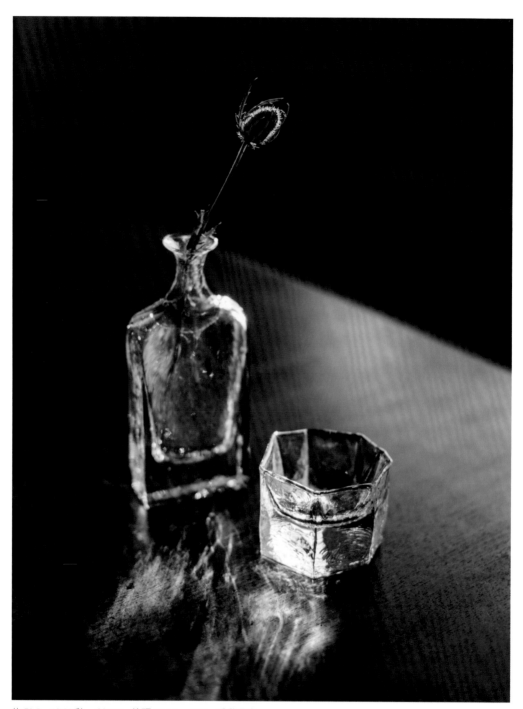

約 F2.5　1/125 秒　ISO100　鏡頭 50mm　AWB　手動曝光

12 月某日下午 4 點以半逆光拍攝。該玻璃杯以型吹法吹製，
其特有的玻璃肌理非常美麗，我抓準光線方向與光線角度來
表現這種肌理，此時的玻璃小酒杯彷彿盛著光。我在日落前
的微光中，等待著光線穿透的瞬間。「等待光線」可說是自
然光拍攝的重點。正因為是剎那間才能掌握到的畫面，所以
要珍惜這一瞬間。

以逆光強調玻璃杯的輪廓與倒影

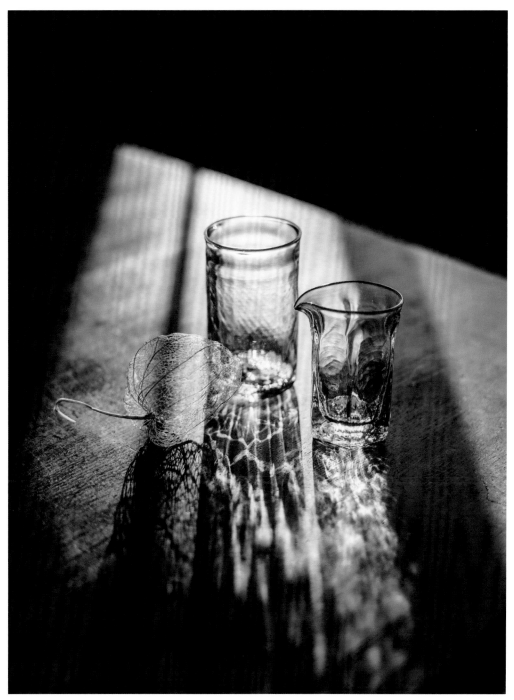

約 F2.8　1/1250 秒　ISO100　鏡頭50mm　AWB　手動曝光

拍攝位置同左頁照片，時段相同但提早約 15 分鐘。利用逆光
強調玻璃杯的輪廓與倒影。只隔 15 分鐘光線就有這麼大的
變化。時間、光線角度等細微差異，就能造成這麼明顯的不
同，正是攝影的有趣之處。如果想將玻璃杯的倒影拍得令人
印象深刻，可以利用直射光這類強光，就能讓倒影的輪廓更
明顯。

用懷舊的氛圍，表現物品的背後故事

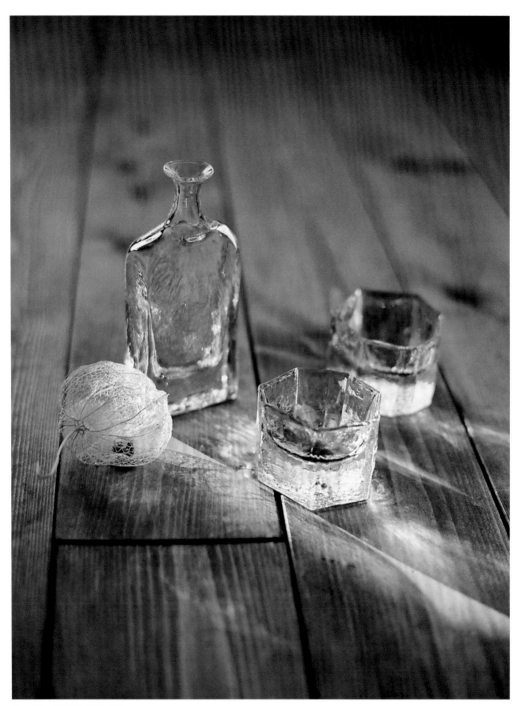

Nikon F3 × FUJIFILM PRO 400H

這張照片是以 35mm 底片相機來表現玻璃製品的質感。玻璃工藝創作者西山芳浩的作品多半受到舊時物品的啟發，感覺很適合底片相機。用底片相機拍攝容易形成懷舊的印象，很適合用來表現西山作品的背後故事，於是這張照片也織入了某種故事性。

伴隨著搖曳的葉隙光影

Nikon F3×KODAK PORTRA 400

在某個夏日午後，從窗外楓樹葉隙間穿透的光影，富有韻律感地隨風搖曳，構成令人印象深刻的一幕。葉隙光影持續不斷在變化，絕對不會看到一模一樣的景象。這張照片是以底片相機捕捉一瞬間的情景。在葉隙篩落的光影間，搭配一只型吹玻璃杯，讓玻璃杯的倒影成為點綴。畫面中玻璃杯未裝液體，能讓光線更容易穿透，也更能強調影子的輪廓。

為喜愛的食器拍照留念

照片中的陶器皆是中園晉作的作品。

有的是在他的個展買的、有的是在百貨公司特展買的、也有在夏季特展選購的酒杯，

每樣物件都象徵著一段故事。

為了拍攝照片，我仔細地觀察這些器皿，發現到平常可能會錯過的迷人之處。

當我察覺到它們什麼時候會最美時，我也對它們產生了更深厚的感情。

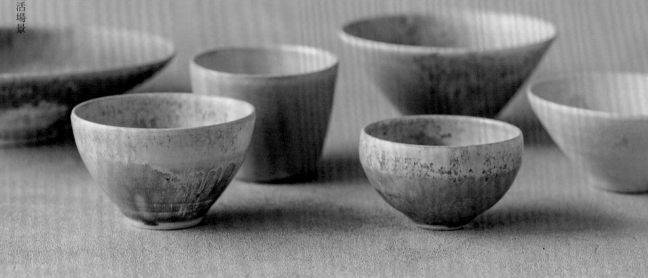

F6.8　1/20 秒　ISO100　鏡頭 120mm（35mm 等效焦距 95mm）　AWB　手動曝光

拍攝器皿的基本要訣

在光線量充足的窗邊拍攝，但避免直射光

為了捕捉釉藥的色澤、濃淡疏密、冰裂紋等細微差異，建議在窗邊拍攝。但是要避免直射光，因為對比過強會導致背光的部分太暗，難以表現上述細節。另外淺色的器皿與有光澤的器皿等，反光的區塊很容易過曝。

光線方向是側光與半順光

光線方向是側光或半順光。背光的部分太暗時，可以利用反光板等道具減弱陰影。如果擔心反光，可以透過蕾絲窗簾等物讓光擴散。也請留意光線照射的方向，逆光容易造成反光。

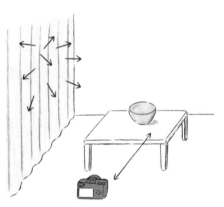

採用中望遠鏡頭，將距離拉遠

為拍出器皿正常的形狀，不讓器皿變形，建議以中望遠鏡頭隔著一段距離拍攝。攝影距離會隨被攝物的大小與數量而有不同，不過通常來說，攝影距離保持在 1m～1.5m 左右為佳。

對準想呈現的部分設定光圈

設定光圈時，主要是要讓想呈現的部分能夠清楚。我們的曝光目標，是要在自然光下拍攝出無雜訊的漂亮照片；如果光圈太小畫面會過暗也會出現雜訊，因此要多加注意。另外為了呈現器皿的細節變化，需要維持高畫質，因此建議不調高ISO 值，以標準感光度拍攝。

如果想呈現陰影處（圈起處）的細節，可以將擋光板置於右側，讓反射光直射。

〔光線〕

用柔和的光表現細節

| 注意不要讓白色器皿過曝 |　　F4.8 1/30 秒　ISO100　鏡頭 120mm（35mm 等效焦距 95mm）　AWB　手動曝光

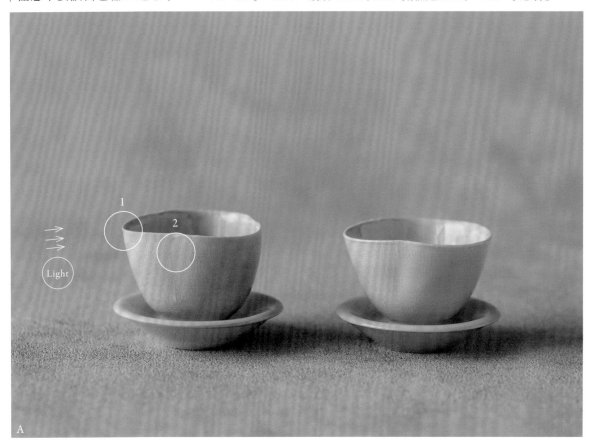

A

Check

· 以高光處的曝光值
　為基準
· 在明亮的位置拍攝
· 把光圈稍微調小

攝影時注意曝光

　　影像過曝的部分，無法在 RAW 影像處理時復原。因此，我先以高光處 1 的曝光值為基準來拍攝，接下來在 RAW 影像處理時再調整背光處的曝光值。若想表現出 2 的細長裂紋等細節，應該選擇在明亮的場所拍攝。我們需將 F 值設定在可以表現紋樣的範圍內。

| 想呈現表面的細節時 |

B

為如實呈現釉藥的細微變化，讓光線打在馬克杯前側，呈現半順光的照明。藉由柔和的擴散光，可以將馬克杯整體表面的細節漂亮地表現出來。

| 當器皿內側也有紋樣時 |

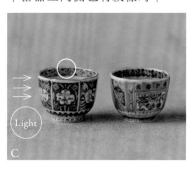

C

為了清晰呈現瓷器正面，我將光圈縮小，以便看清外側紋樣細節。至於內側紋樣，只要能大致辦識即可。

Tips
02 │ 〔光線〕
以半順光捕捉令人印象深刻的光與影

D

約 F2.5　1/1000 秒　ISO100　鏡頭 50mm　AWB　手動曝光

Check

・光線方向是半順光
・受光的部分可以表現色彩
・背光的部分無法表現色彩

發色與陰影是重點

　　如果你因為「想拍一張光影動人的照片」等的理由，而敢於用直射光拍攝，不妨留意想表現的器皿色澤與陰影。像直射光這樣的強光，很容易因為光線照射角度稍有不同就留下陰影，因此建議採用半順光。如果光照不足，像飴釉這類陶器就表現不出色彩，如果以半順光受光，就能漂亮地表現出器皿的色彩，陰影也比較適中。在拍照時，可以先以自己的眼睛仔細觀察「光線如何映照在器皿上，是否能如實呈現想表現的部分」，再透過相機確認。圖 D 與 E 是以半順光拍攝，藉由恰到好處的照明，可以表現出釉藥的色澤與三島紋樣等細節。

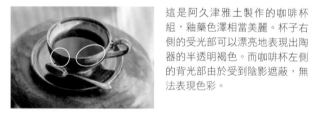

這是阿久津雅土製作的咖啡杯組，釉藥色澤相當美麗。杯子右側的受光部可以漂亮地表現出陶器的半透明褐色。而咖啡杯左側的背光部由於受到陰影遮蔽，無法表現色彩。

│ 半順光 │

E

圈起處光線直射，帶來打光般的效果，陶碗其他部分融入陰影，讓視線停留在光照的地方。對照受光與陰影的部分，可看出表面的斑紋也有所不同。

│ 逆光 │

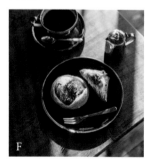

F

照片中的咖啡杯組同圖 D，餐盤釉料與咖啡杯組同。由於逆光的緣故，咖啡杯組與餐盤受陰影遮蔽，無法表現出器皿的深咖啡色。

想呈現器皿漂亮的色彩，請利用半順光或側光

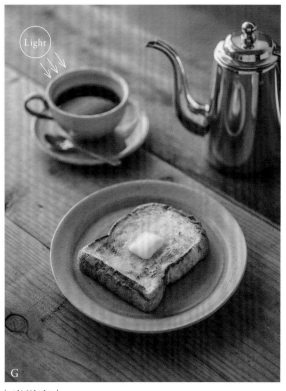

| 半逆光 |

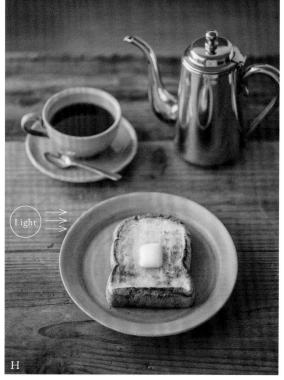

| 側光 |

Check

·以半順光或側光表現器皿的色彩
·半逆光不適合表現色彩

注意咖啡杯組的顏色

　　你擺設的食器若帶有色彩，光線方向沒拿捏好的話，器皿的色彩可能會比想像中暗沉，效果不如預期。若想呈現器皿漂亮的色彩，適合以半順光或側光拍攝。上圖 G 與圖 H 的被攝物相同，但光線方向不同。圖 G 是半逆光，圖 H 是側光。只要觀察咖啡杯組，就知道側光照射下色彩比較漂亮。由於半逆光會帶來較多的陰影，不適合用來表現顏色。請牢記，隨著光線方向不同，色彩看起來的感覺也會不太一樣。

讓日常餐點更有魅力

在第二章中,我介紹了如何解讀光線,以讓料理的色澤與質感更精緻。

要是想隨心所欲地拍攝餐點,可以嘗試踏出下一步。

不妨試著控制自然光,讓食物看起來更有魅力。以下就來介紹我經常採用的方法。

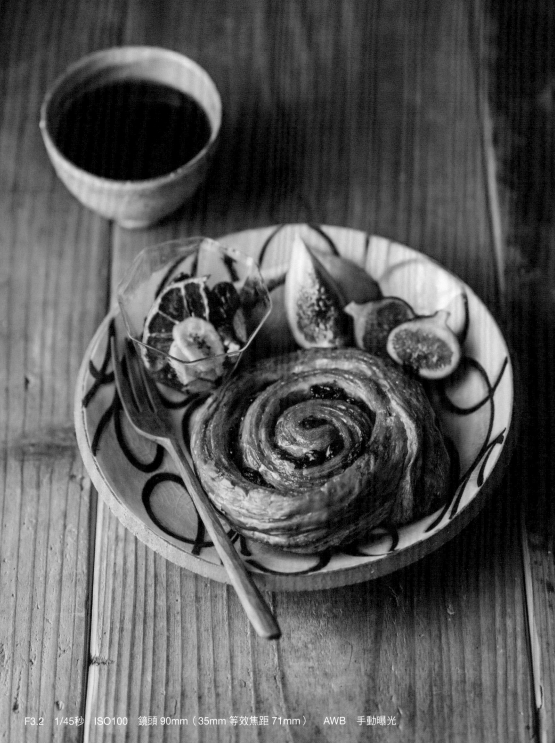

F3.2　1/45秒　ISO100　鏡頭90mm（35mm 等效焦距71mm）　AWB　手動曝光

利用自然光讓料理升級的三個祕訣

祕訣
01

調節光照方向
就能改變印象

只要會控制光線，
就可以帶來不同印象。

祕訣
02

重點是你想凸顯哪個部分？
如何凸顯？

根據想強調的物體或物體局部，
選擇最適合的光。

祕訣
03

活用窗簾

只要會調節窗簾，
就能隨心所欲地運用光。

〔光線〕

試著控制光線照射的方向

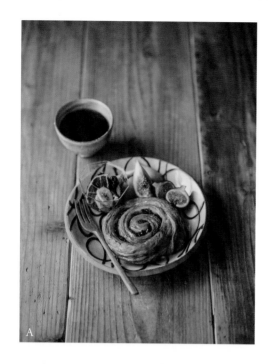
A

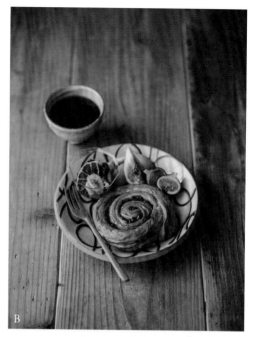
B

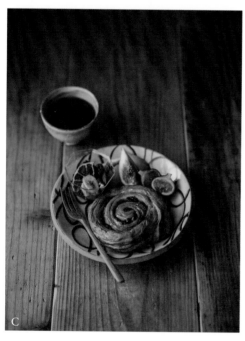
C

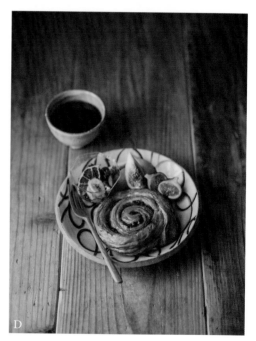
D

調節從窗戶映入的光線

　　自然光造成的差異雖不像照明器材那麼明顯，但只要有細微不同，就會帶來不同印象。我們無需使用特殊道具，窗戶映入的光線我們

用窗簾來調節即可。圖 A～D 都是在靠近窗戶的位置，並以左邊的側光照射。其中的差異將在次頁說明。

藉由控制光線，塑造不同印象

完全以自然光拍攝

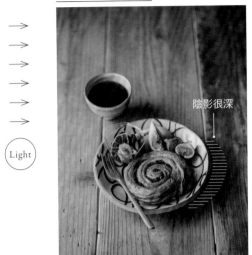

陰影很深

A

整體都很明亮，明暗反差較大，陰影顯得很深。

透過蕾絲窗簾拍攝

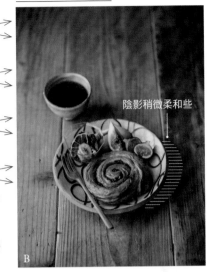

陰影稍微柔和些

B

光線經過擴散，觀察陰影處，會發現比圖A稍微柔和一些。

遮光窗簾
蕾絲窗簾

蕾絲窗簾＋後端有遮光窗簾

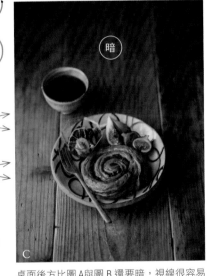

暗

Light

C

蕾絲窗簾

桌面後方比圖A與圖B還要暗，視線很容易集中在麵包上。整體的反差比圖D柔和。

遮光窗簾
蕾絲窗簾

蕾絲窗簾＋前後兩端都有遮光窗簾

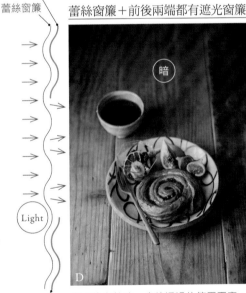

暗

Light

D

遮光窗簾

桌面後方較暗，光線通過的範圍更窄，因此反差更大，更能襯托麵包的光澤。

藉由明暗對比與陰影，將視線引導至想呈現的部分

　　圖A是完全憑藉自然光，圖B是讓光線穿透蕾絲窗簾再拍攝。由於圖B的光線比圖A更擴散開來，明暗對比較不明顯。圖C是在圖B後端加裝遮光窗簾，桌面後方較暗。藉由陰暗的部分，讓視線自然轉移到被攝物。圖D與圖C不同的是

在窗戶另一端也加裝遮光窗簾，讓光線通過的幅度更狹窄。如此一來對比更明顯，可以襯托作為主角的麵包。不妨根據想呈現的主體與區塊，更有效地控制光。

拍照實例

以下將介紹藉由控制光線，讓視線集中在餐點局部的例子。

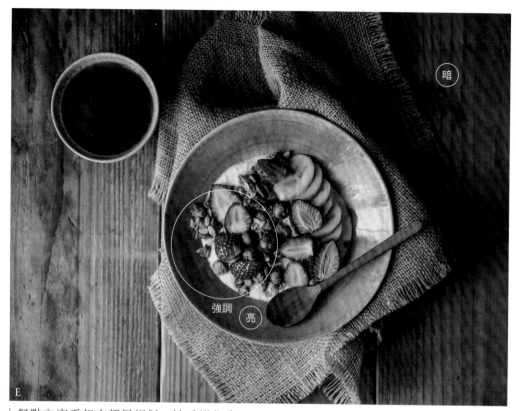

E

| 餐點內容看起來都很相似，缺乏變化 |

圖 E 跟前頁的圖 D 相同，都是以蕾絲窗簾搭配遮光窗簾，窄化光線通過的範圍後再拍攝。這使畫面右側顯得陰暗，並讓光線照射在草莓與藍莓上。想強調的部分只要能受光，就能引導視線。

| 讓反差顯得柔和 |

F

| 強調濃湯的光澤 |

G

圖 F 跟前頁的圖 B 相同，都是以蕾絲窗簾將光擴散後再拍攝，整體的印象較柔和。另一方面，圖 G 與圖 D 則以同樣的方法窄化光線，以半逆光拍攝讓對比更明顯，強調濃湯的光澤。同時藉由形成陰影，讓視線停留在受光的濃湯上。

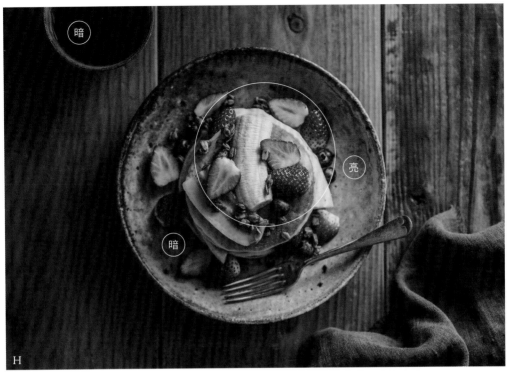

暗

亮

暗

H

| 遮光＋利用較高的食物的陰影引導視線

餐桌右後方有窗戶，左後方則靠牆，遮住光線，刻意塑造出明暗對比。牆壁阻絕左側的光，讓煎餅左下陰影中的莓果變得更不醒目，藉此強調煎餅受光的右上部。

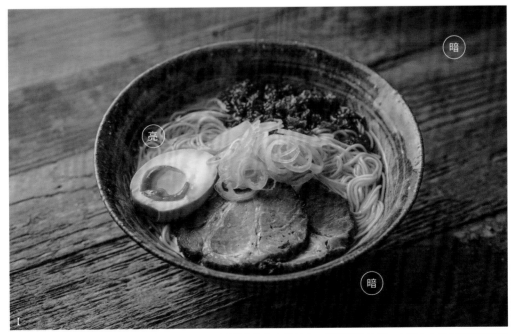

暗

亮

暗

I

| 遮光＋利用器皿的陰影 |

這張利用被攝物左後方的斜光，以半逆光拍攝。右前方由於食器的陰影而變暗，右後方再以窗簾遮光，讓畫面右側整體偏暗。這麼一來視線自然會轉移到被光線照亮的溏心蛋附近。

F 值不明　1/20 秒　ISO100　鏡頭 50mm　AWB　手動曝光

以花束爲拍攝對象

如果收到漂亮的花束，或是在花店發現可愛的花，你會不會想裝飾它並攝影留念？
美麗的花當然會想讓人留念，既然要拍照，自然會想拍得更好一點。
以下就為大家介紹攝影時各種表現花朵的方法。

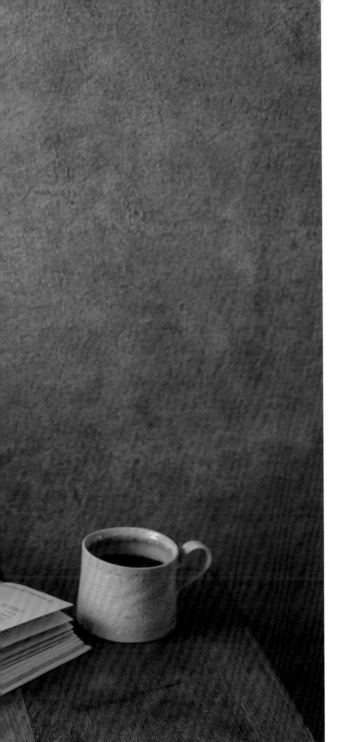

攝影協力：decora　https://decora-fleur.jp/

讓花看起來更漂亮的
兩種光線

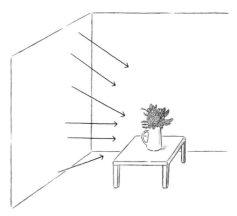

如果想讓色彩更漂亮，
可採用斜光＋半順光

照明方式的選擇，取決於攝影者想表
現什麼，但某種程度而言，只要讓整
體均勻受光，就可以讓花朵的顏色看
起來更漂亮。最好利用從大片窗戶照
進來的光，而最理想的拍攝位置，是
上方、側面、前方都有光的地方。

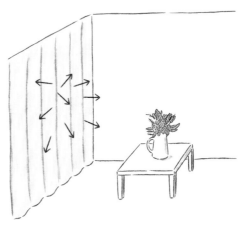

注意光線的強度

像直射光這類強烈的光反差太大，有
時會促使花色變異。盡可能讓窗戶的
光擴散，會比較容易拍攝。光線太強
時可利用蕾絲窗簾遮光。

Tips
01 〔光線〕
你想塑造出什麼樣的印象？

上一頁說明過，要讓顏色顯得好看，可以運用斜光＋半順光，但是這種光在花卉拍攝上並非萬用。你想怎樣表現花？你想強調花的哪個部分？不同考量就要採用不同的光。

| 來自左邊的側光 |

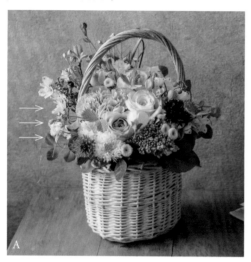

圖 A 將 P.106 的照片進行裁切。如果以側光拍攝就會形成陰影，帶來立體感。

| 來自多個方向的光 |

拍攝圖 B 時光線來自各個方向，形成柔和的印象。與 P.50 的圖 B 具有相同的攝影條件，都是在多重光源的條件下拍攝。

| 逆光＋來自左前方的光 |

圖 C 是逆光攝影，部分花瓣與葉子彷彿會透光。圖 C 的光源沒有圖 B 那麼豐富，不過左前方還是有光線照射，因此本來在逆光時不易顯現的花朵色彩，這時卻能在逆光的情況下有所表現。

| 偏強的半順光 |

圖 D 以略強的半順光拍攝，順光的花朵色彩很漂亮。但照片的受光面與背光面有亮度差，這點從陰影很暗就可以看出來。另外，圖 C 與圖 D 雖然以同樣的背景拍攝，但隨著光線不同，背景的顏色也會呈現不同效果。

如何讓花束更美

F3.2　1/10 秒　ISO100　鏡頭 90mm（35mm 等效焦距 71mm）
AWB　手動曝光

花束前後都在焦點範圍內

在拍攝花束或花藝作品時，可縮小光圈，以便讓前方花朵與後方花朵都能清楚對焦，如此便能傳達整體的細節。不過若被攝物與背景的距離太接近，背景就也會一起對焦，這樣就無法凸顯被攝物。如果將焦距對準眼前最主要的花，讓後方的花只要能辨識就好，並調整光圈讓背景稍微模糊，這樣拍攝時就能捕捉花束的整體印象。

藉由側面的柔和光線，形成沉靜的氣氛

如果想塑造寧靜沉穩的氣氛，不妨以柔和的斜角側光拍攝。可利用單側窗戶映入的光，如果是朝西的窗戶就在早晨，朝東的窗戶就在中午前後，朝南的窗戶適合在微陰或多雲的日子拍攝，只要光線不會太強烈，就比較能帶出沉穩的印象。

Check

・呈現整體的細節
・將焦點放在最主要的花
・以柔和的側光打光

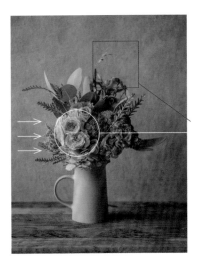

焦點對準粉紅色花朵，並將光圈調小，後面方框內的植物只要能辨識即可。

讓餐桌上的物品入鏡

花器裡的花與桌上物品同時入鏡時，要多注意構圖的平衡。
重點在於，不要讓留白破壞構圖平衡，也不要讓裝飾物過於顯眼。

Step1 左下方的留白太明顯

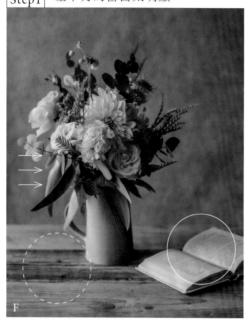

圖 F 左下的留白（虛線圓圈）很明顯，可放置物品讓
留白變少，使整體的構圖更協調。

Step2 書本太過靠近前方

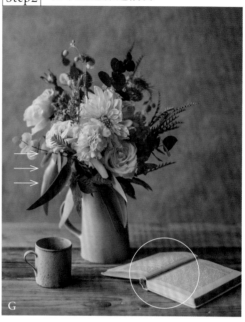

圖 F 與 G 中的書本，由於書頁偏白，攤開時受光線照
射容易變得太顯眼。此圖又把書本置於前方，顯得格
外明顯。

Step3 利用三角構圖調整位置

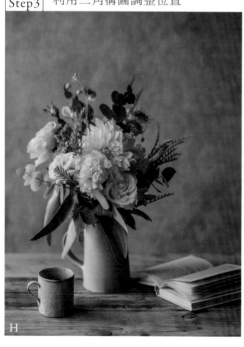

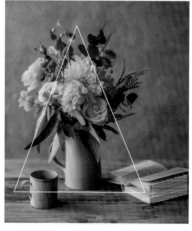

為了不讓書本喧賓奪主，我將圖 G 的書
本方向與位置調整成圖 H，讓這些物品排
列成三角構圖。書本攤開後置於花的陰影
下，便能在書頁間製造陰影，使書本身不
會過於醒目，讓構圖取得平衡。

改變觀點，體驗各種各樣的拍攝方式

拍照時，除了將花束插在花器之外，其實還有各種各樣的表現方法。
我們可以嘗試不同擺法，在照片中留下記錄。

讓人捧著花束

捧花者的氣質、服飾給人的印象、花束的拿法、取景距離等，都會改變花束的印象。花束背後若有某種故事性，也別有一番樂趣。若要襯托花束，可以選擇與花束印象相符的衣物。

將花束放入籐籃，以自己的觀點拍攝

手持籐籃的把手，從自己的觀點拍攝。對焦於花束中央的幾朵花。為了不讓花朵與背景的草地融合，需柔化背景以襯托花朵，因此稍微拉大光圈，以大約 F2.8 的光圈拍攝。

日落前在屋外拍攝

這是黃昏時分在屋外拍攝的照片。因為在屋外，可以將被攝物與背景的距離拉遠，即使對焦在花束整體，比起在室內拍攝，背景更容易散焦。由於是以日落前柔和的光線拍攝，因此塑造出整體沉靜的印象。P.107 有提到過，為了表現花朵纖細的色彩與花瓣的柔嫩，柔和的擴散光會比強光更適合。

Tips
03 〔作法〕
拍攝單一品種的花

│向花朵對焦，強調花朵│

F2.5 1/50 秒　ISO100　鏡頭 50mm
AWB　手動曝光

L

│向整株花對焦，彷彿標本│

F2.5 1/50 秒　ISO100　鏡頭 50mm
手動曝光

M

利用景深的特性，調整想呈現的範圍

　　即使只拍攝一朵花，在決定光線與構圖時，仍然要思考該如何呈現。上面兩張照片拍攝時都從左側透出柔和的擴散光，並且都以 50mm 定焦鏡頭拍攝。不過像勿忘草的花很小，最好用中望遠微距鏡頭拍攝會比較容易。

　　比較兩張照片，圖 L 強調花朵，只對焦於花朵，莖部呈現模糊效果。而圖 M 為了表現勿忘草的特徵，拍起來像標本。由於花朵很小，因

此若採用圖 L 這種讓勿忘草朝向鏡頭的構圖，同時又想對焦莖與葉，那麼可能難以襯托花朵。此時可像圖 M 這樣，維持與圖 L 相同的光圈與淺景深，但將勿忘草的方向調整一下，並讓整株花的每一個點都與相機維持相同距離；如此一來，花、莖、葉就能清楚對焦，同時使背景模糊，襯托被攝物。

對焦於花朵

N

F3.5　1/125 秒　ISO100　鏡頭 120mm
半微距（35mm 等效焦距 95mm）　AWB　手動曝光

圖 N 是葡萄風信子的特寫。在這樣的狀態下對焦，書本上的字會很清楚，無法襯托花朵。因此拉大光圈，朝眼前的花對焦，讓背景的書本模糊。

對焦於花朵

O

F3.5　1/90 秒　ISO100　鏡頭 120mm
半微距（35mm 等效焦距 95mm）　AWB　手動曝光

圖 O 的光圈值跟圖 N 一樣，聚焦在銀荊，讓背景模糊，使整體表現富有層次。

呈現桌面整體

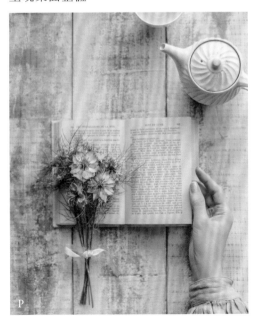

P

F2.5　1/30 秒　ISO100　鏡頭 50mm
AWB　手動曝光

在圖 P 俯瞰桌面的構圖中，主角是黑種草。此處讓背景與其他物品的色調統一，襯托黑種草的藍。

花朵細節盡失

NG

Q

F3.5　1/45 秒　ISO100　鏡頭 120mm
半微距（35mm 等效焦距 95mm）　手動曝光

圖 Q 跟圖 O 使用同樣的鏡頭、設定相同的 F 值，拍攝距離比圖 O 再近一些，以淺景深拍攝。背景呈散景效果，因為只在花蕊對焦，無法表現花朵其他細節。建議將光圈稍微調小，或是讓被攝物離背景遠一點，讓對焦與散景效果找到平衡點。

Tips
04 〔作法〕
展現生活情境中的花

| 點綴早餐的花 |　　　　　F3.2　1/45 秒　鏡頭 90mm（35mm 等效焦距 71mm）　AWB　手動曝光

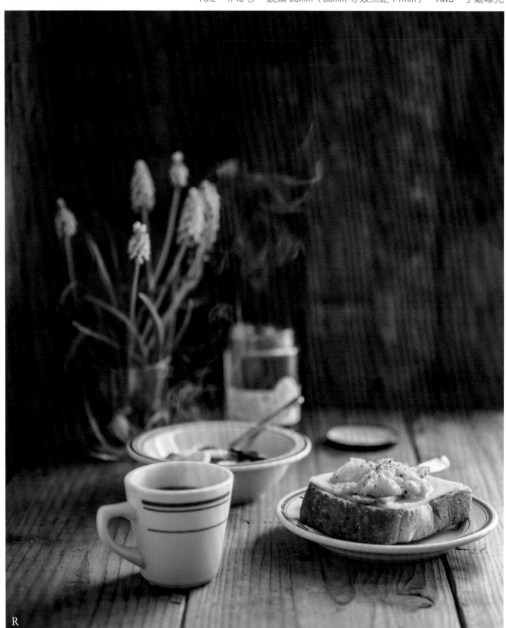

R

表現出季節感與晨間清爽感

　　以花朵點綴生活情境，不僅為照片增添傳達訊息的要素，也將影響照片帶來的印象。上圖 R 即是晨間餐桌的拍攝。由於早餐是主角，拍攝時，刻意讓後方的花顯得模糊，重點在於 F 值要設定到讓葡萄風信子得以辨識。以葡萄風信子

作為畫面點綴，顯示時值春天。另外，畫面中穿插著花朵的藍，也能象徵早晨清爽的氣息。如 P.30 提到的色彩原理，葡萄風信子的藍與炒蛋的黃互為補色，有互相襯托的效果。

| 為野餐情境點綴花朵 |　　　　　　　　F2.5–F2.8　1/1000 秒　ISO100　鏡頭 50mm　WB 太陽光　手動曝光

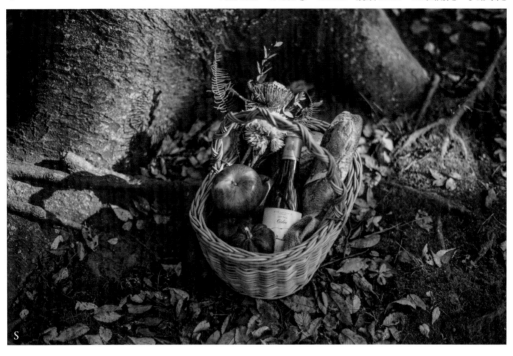

| 讓前方的蘋果成為主角 |

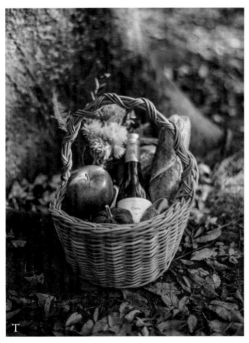

利用對焦範圍與拍攝角度，改變視覺效果

　　圖 S 與 T 是野餐情境攝影。此處取 P.111 花束的一部分作成乾燥花，裝飾野餐籃。攝影的魅力之一在於，你可以像寫日記一樣，記錄花朵為生活帶來的情趣。

　　這兩張照片藉由控制對焦範圍，改變視覺效果。圖 T 是對焦在眼前的蘋果，讓後方的籐籃與背景顯得朦朧。由於以低角度拍攝，與背景有著相當距離，散景效果很明顯。

　　另一方面，圖 S 試圖呈現籐籃整體，所以將光圈值設定為能夠表現所有物品。另外，為了表現有秋意的季節感，因此讓前方的落葉也在對焦範圍內。

F2.0–F2.5　1/1000 秒　ISO100　鏡頭 50mm
WB 太陽光　手動曝光

捕捉咖啡館的一瞬間

自家拍攝的餐桌風景，可以如實呈現餐點與擺盤效果，
但是在咖啡館卻未必能隨心所欲。
讓我們試著拍出美味瞬間，保存愉悅的記憶吧。

F2.0　1/200 秒　ISO100　鏡頭 50mm　AWB　手動曝光

抓住美味瞬間的兩個要點

Point
01

怎樣才能如實呈現？

在咖啡館拍攝時
無法離桌面太遠，
不妨對取景角度
多花些心思。

Point
02

要坐在哪裡？

選擇座位時，
一定要挑適合拍攝的位置。
建議選擇採光充足，
光線明亮的座位。

Tips 〔攝影角度〕

01 盡可能讓被攝物的形狀保持自然

訣竅是以略斜的角度拍攝

　　咖啡館受限於空間，鏡頭與被攝物之間的距離多半很近。從正面拍攝時，若拍攝角度與被攝物形狀，兩者的關係沒抓好，那麼餐盤或玻璃杯的透視效果可能會變得很明顯，形狀變得不太自然。攝影時可以對取景角度多花些心思，盡可能讓物體的形狀保持自然。

　　由於圖 A 是從正面以近距離拍攝，因此靠近畫面前方的物體會被放大。與斜側拍攝的圖 B 相

比，圖A布丁杯的上半部在視覺上會顯得更大。另外像托盤的寬度，圖 A 的後側比前側短，但圖 B 看起來就很自然。像這樣從稍微偏離正面的角度拍攝，相機就能與被攝物稍微保持距離，透視效果就不至於太明顯。另外像聖代這種略有高度的被攝物，可以像次頁圖 C 那樣從略低的角度取景，這樣就能讓高玻璃杯維持自然的形狀。關於焦距與透視效果在 P.152 有詳述，可以作為參考。

× │ 若從正面拍攝，透視效果會很明顯 │

○ │ 若以略斜的角度拍攝，效果會比較自然 │

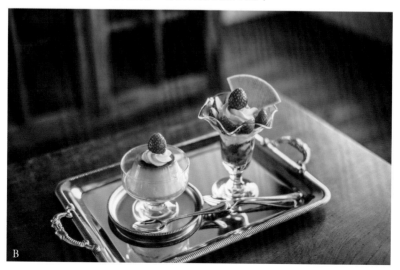

在咖啡館取景時最理想的座位

選擇沒有直射光照耀的明亮位置

在咖啡館所選的座位也是影響拍攝的要素之一。雖然明亮的窗邊是相當適合的拍攝位置，但也不是光線越亮越好。如果想拍攝輕食或甜點，選擇沒有直射光這類強光照射的座位很重要。

圖 C 是在沒有直射光的明亮窗邊，以側面的漫射光拍攝，適當表現出色彩、光澤、陰影等。另一方面，在圖 D 中，午後的陽光如直射光般，從畫面左後方以低角度照射進來。若是

那種盛在玻璃杯裡的透明飲料，這種直射光可以將它反映得很漂亮，但若是這種光線無法穿透的餐點，如圖 D 所示，那麼亮度對比就會過大，導致局部過亮或太暗，因此並不適合。若你選的座位會受店內照明影響，是很難將餐點拍得漂亮的，所以最好選擇有自然光且非直射光的座位。此外，自然光的效果容易隨著時段或天候改變，不妨仔細摸索室內光的效果。

○ │ 如果光源是來自側面的漫射光，甜點的色澤會很自然 │

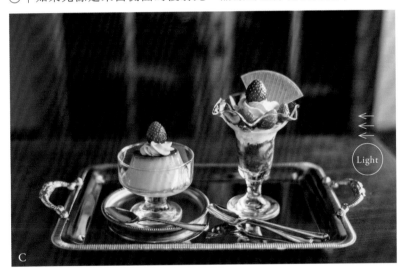

C

× │ 強光容易造成局部過亮或過暗 │

D

※不是每間咖啡館都能任意拍照。最好先徵詢店家同意，在不打擾其他客人的情況下遵守規定拍攝。

120

帶著相機上路

有時也可以帶著相機出門，試著在戶外攝影。

戶外跟室內相比，光線的條件較難掌握，因此必須更熟悉訣竅。

如果一直都在室內攝影，到了戶外可能會覺得不習慣。

然而有些照片只有在室外才拍得出來，這時對於光線的美也會變得更為敏感。

一旦試著在戶外攝影，或許就會有新發現。

接下來就為大家介紹戶外攝影的要訣。

F2.0–F2.5　1 /500 秒　ISO100　鏡頭 50mm　WB太陽光　手動曝光

戶外攝影的要訣

選擇光線

在戶外時無法像在室內那樣控制
光線，因此要選擇恰當的位置，
為被攝物找到適合的光線。

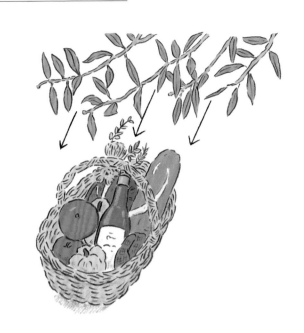

選擇時段

挑選對的時段，為被攝物呈現適
度的陰影。

121

選擇背景

光是背景不同就能改變照片的印
象。可以試著尋找適合照片氣氛
的背景。

Tips
01 〔位置〕 選擇光線較柔和的位置

NG｜陰影太深

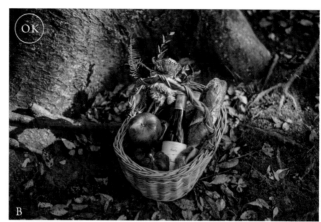

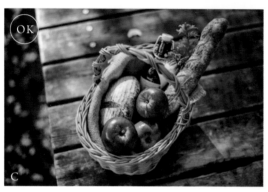

利用葉隙間的陽光

　　如果在晴空下拍攝，就會像圖 A 那樣陰影特別清晰。由於太陽就在上方，被攝物底下的陰影因此變得很深，為畫面帶來冷硬的印象，被攝物的細節也難以辨識。另外像圖 B、C、D 則在陽光照射的樹蔭下取景，以穿透葉隙後略為柔和的日光拍攝。由於光線比較柔和，反差不像圖 A 那麼明顯，被攝物本身也反映出適度的陰影，呈現立體感。

Tips
02 〔時機〕 選擇接近傍晚的時段

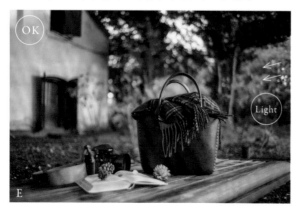

比較容易表現立體感

　　這張照片是接近日落時，以右側斜光拍攝而成，我們從提包與相機背帶左側的陰影可以看出來。

　　在戶外攝影時，像早晨或傍晚等日照角度較低的時段，會反映出適度的陰影，比較容易呈現立體感。

〔背景〕

選擇符合照片意象的背景

| 以草木枯萎的背景襯托懷舊氣息 |

| 藉由鮮黃色落葉形成明亮的印象 |　　　　　　　　| 被攝物與背景同化 |

換個背景就能大幅改變印象

　　找到適合的背景，也是戶外攝影的樂趣之
一。隨著背景不同，被攝物的感覺也會不太一
樣。可以試著找出符合照片意象的背景。圖 F 即
為了呈現懷舊的氛圍，而選擇灰褐色的背景。

　　圖 G 與 P.120 用的是同一個籐籃，由於背景不
同，產生的印象也隨之改變。P.120 的照片整體

散發出沉穩的印象，襯托了蘋果與籐籃本身。
而圖 G 由於背景換成黃色銀杏葉，因而帶有明
亮感。而在圖 H，籃籃中的物品與背景融合，
無法達到襯托的效果。拍照時，最好避免這種
會讓背景與被攝物合而為一的場景。

F2.0　1/100 秒　ISO160　鏡頭 50mm　WB 太陽光　手動曝光

愛用品的紀念照

對於喜愛的物品，自然會想長期使用。
尤其越用感情越深厚，既然如此何不拍照留念呢？
在拍攝過程中，或許又將產生更深厚的感情。

拍攝愛用品的
小技巧

| 表現季節感 |

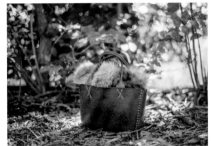

試著藉由配件或背景表現季節特色。

| 表現物品尺寸 |

更容易讓人明白這是什麼樣的物品。

| 表現使用情境或背景故事 |

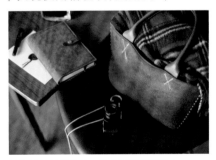

比起純粹拍攝物品，這樣更能展現魅力。

攝影協力：Dove & Olive　https://dove-olive.com/

藉由攝影加深對物品的感情

　　像皮革製品或籐籃、草帽、木製品等以天然素材製作的物品，很多都是越用越能享受它們變舊的過程。將這過程拍照記錄下來，或許將明顯感受到經年變化的軌跡。另外，正如 P.96 關於愛用器皿的拍攝解說，所謂「拍照」也就是仔細觀察拍攝目標，因此會有許多微小的發現，對物品的感情也將更深厚。接下來將以 Dove & Olive 的皮革製品為例，介紹為愛用品拍攝紀念照的小技巧。

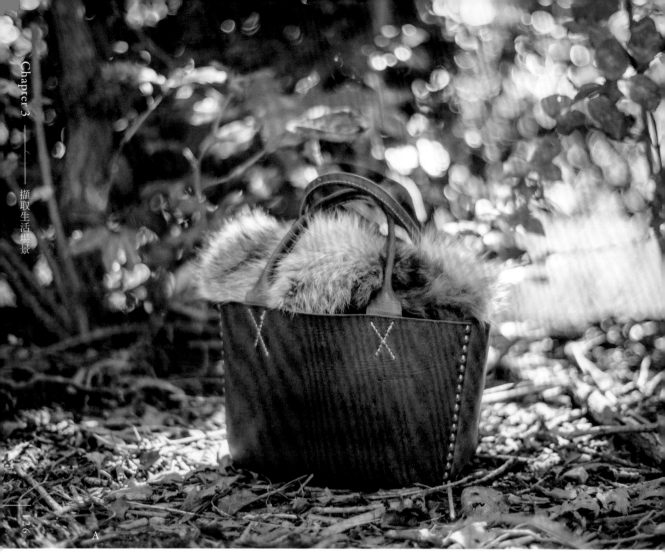

A

F2.0　1/640 秒　ISO100　鏡頭 50mm　WB 太陽光　手動曝光

〔擺設〕
加入能夠傳達季節感的物品

用配件或背景表現季節

　　圖 A 為皮革提包搭配毛皮。我一整年都使用這只托特包，不過會配合季節變換裝飾物。譬如春季是有花樣的亞麻布，秋冬使用毛皮或如 P.124 的格紋圍巾等。這些裝飾品在拍攝時同樣也可以派上用場。攝影時搭配裝飾物，日後再回顧照片時很容易分辨拍攝的時間點。

　　背景也可以傳達季節感。譬如春季時，就在盛開的苜蓿花或春星花前取景，或是秋季時可以像圖 A 這樣，在佈滿落葉的地面拍攝。像這樣在自然中取景，很容易表現季節感。利用背景傳達季節時，只要以略為寬廣的視角拍攝，就更能反映現場的氣氛。

Tips 02 〔擺設〕 加入可以當成比例尺的物品

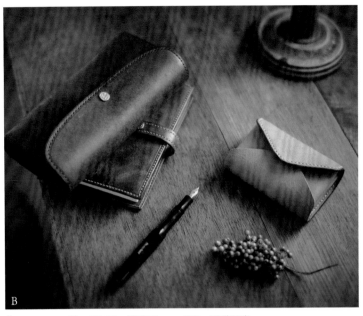

B

約 F2.5　1/50 秒　ISO100　鏡頭 50mm　AWB　手動曝光

搭配其他配件，或讓手出現在畫面

圖 B 藉由擺放鋼筆，襯托皮革製品的尺寸。如果照片只是自己欣賞，分辨不出尺寸或許沒關係。但若要跟其他人分享，最好要能辨識出大小，如此才更能傳達物品蘊含的訊息。

正如 P.125 中間的照片，讓手出現在畫面中也是表現比例的方法之一。照片中出現人的手，似乎會更有溫度，如果要傳達手工藝品溫暖的感覺，特別推薦這種方式。圖 B 雖然是俯瞰桌面拍攝，但不只拍攝皮革製品，也稍微納入周遭的景物，這麼一來更容易表現當下的氣氛。

Tips 03 〔擺設〕 加入使用情境或背景故事可增強魅力

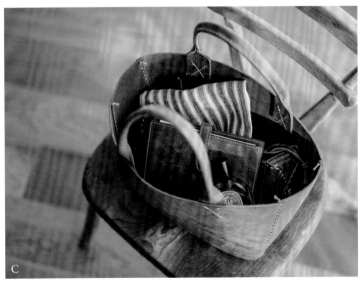

C

F 3.2　1/180 秒　ISO100　鏡頭 90mm（35mm 等效焦距 71mm）　AWB　手動曝光

讓觀看者聯想到使用情境

比起像商品照那樣只是在鏡頭前擺放物品，若在畫面中呈現使用情境或透露背景故事，或許更能傳達物品的魅力。皮革製品是為了讓人使用而存在，既然如此，不妨試著表現使用的情境。

圖 C 在提包裡裝了各種東西，令人聯想主人即將拎著包包出門。如果想讓包包裡的東西看起來美觀，就要選擇有光線映照的位置拍攝，不要讓包包內太暗。另外，圖 A 與 C 雖然拍攝的是同一個包包，圖 A 已經使用多年，圖 C 還是新的。所以圖 A 要表現經年累月的變化，呈現更深的色澤。想要像圖 A 般漂亮地展現包包的色澤與質感，攝影時要選擇半順光或斜光，讓想強調的那一面向光。

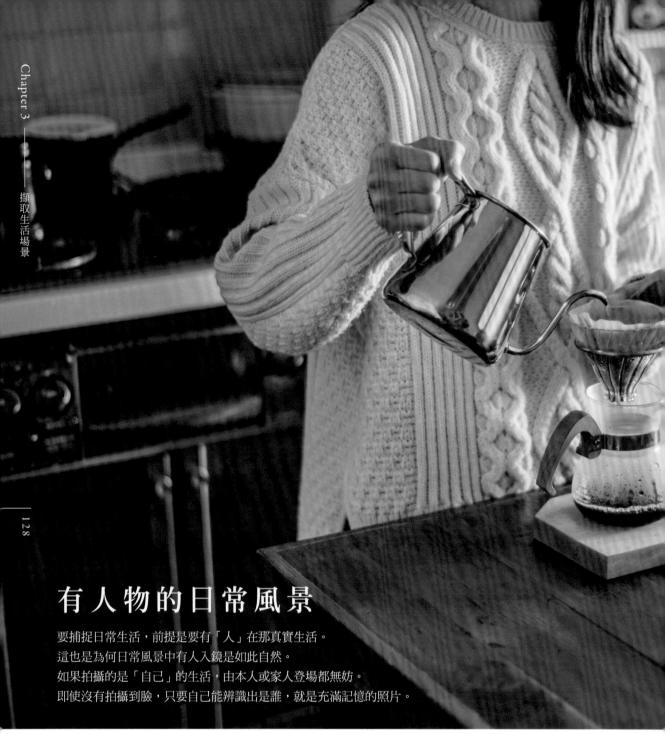

有人物的日常風景

要捕捉日常生活，前提是要有「人」在那真實生活。
這也是為何日常風景中有人入鏡是如此自然。
如果拍攝的是「自己」的生活，由本人或家人登場都無妨。
即使沒有拍攝到臉，只要自己能辨識出是誰，就是充滿記憶的照片。

約 F2.0　1/20 秒　ISO100　鏡頭 50mm　AWB　手動曝光

| 有沒有人的差別 |

圖 A 是只擺出草莓塔的照片，圖 B 是草莓塔加上手部的照片。藉由加入雙手，讓人聯想到「是誰在為某人製作甜點」種種背後的故事，留下了想像空間。若你攝影視角取得好，就能引起共鳴、打動人心。此外，在照片中穿插人物，由於增添了故事性，日後在回顧時有助於恢復記憶。

讓人物登場的
攝影技巧

為記錄的場景增添溫暖

藉由穿插人物，
使照片看起來更溫暖

彷彿在照片中增添故事

藉由相機的位置與距離，
改變照片的觀點與印象。

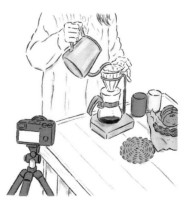

讓自己入鏡

在拍攝自己時，找一件物體
作為對焦位置的參考。

Tips 01 〔擺設〕

為俯瞰畫面增添溫暖

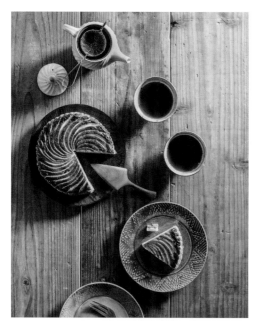
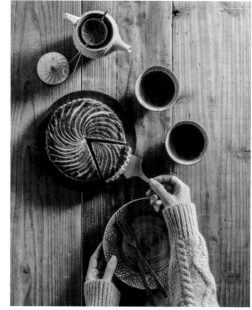

將手安排在最想強調的部分

如果以俯瞰角度拍攝所有物件，會讓欣賞照片的人產生客觀的印象。視角越寬廣、距離桌面越遠，感覺越冷靜。像這種從正上方俯瞰的照片，只要讓手部出現在畫面，就能為冰冷沒有生命的照片增添溫暖。另外，將手安排在

照片裡也有強調的作用。若是以拍照代替寫日記，也可以試著表現自己的想法。在這張照片裡你最想呈現的是什麼？關於垂直俯角攝影的細節，請參考 P.80-P.81 與 P.133

Tips 02 〔距離〕 在故事中讓人物登場

讓人以更近的距離出現在畫面中

讓人物出現在照片時，可以藉由相機的位置與距離，改變觀點與印象。攝影距離越近，照片越有臨場感。

像 P128 拍攝手沖咖啡情境的照片，人物與相機之間稍有距離，予人客觀的印象。另外，下方的兩張照片是以近距離拍攝，彷彿與照片中的人物一起置身在故事中。由於近距離拍攝，這些照片的觀點較為主觀。

彷彿對方正跟自己一起用餐

彷彿越過照片中人的肩膀看布丁

Tips
03 〔作法〕 有人物在內的拍攝祕訣

P.128–P.133 的照片都是讓自己入鏡的自拍。
以下就為大家介紹，獨自拍攝時也能讓自己入鏡的方法。

F2.5　1/80秒　ISO100　鏡頭 50mm　AWB　手動曝光

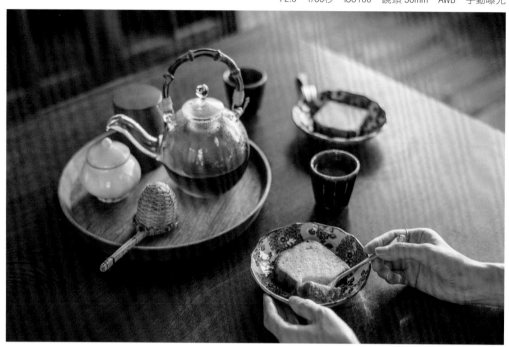

如何不看畫面進行拍攝

　　若你獨自一人拍攝、同時又想讓自己入鏡時，可以將相機 Live View 畫面同步鏡像至智慧型手機或電腦上，邊觀測邊拍攝，但應該也常有無法觀測螢幕的時候吧。這時如果想對焦的物體是靜物，可以從一開始就固定焦距，而不使用自動對焦功能，這樣可能會比較好拍。

為表現磅蛋糕質感，需在這個區塊對焦。

讓自己入鏡的步驟

| 1 | 半逆光的方向

為表現磅蛋糕質感，這裡採用半逆光拍攝。

| 2 | 為相機架設三腳架

為相機架設三腳架，設定計時器。如果有遙控器的話，可以先擺在手邊。沒有遙控器時，就把計時器設定在 10 秒左右。

| 3 | 聚焦在磅蛋糕

先對最想表現的磅蛋糕手動對焦。除了主要的磅蛋糕，也試著呈現後方的玻璃壺，因此，除了以散景表現氣氛，也調整光圈讓玻璃壺的特徵能夠辨識。

| 4 | ISO 值採用相機的標準感光度

為了保持高畫質，以標準感光度（我的相機是 ISO100）拍攝。由於只是讓手置於畫面中，沒有動作，因此殘影的可能性很低，即使快門速度慢也沒問題。如果是在光線充足的場所拍攝，以 1/60 秒以上的快門速度拍攝即可。

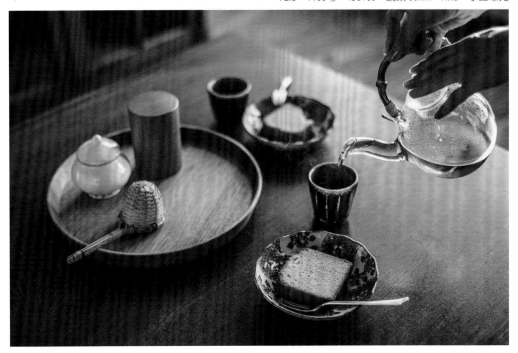

讓茶壺與磅蛋糕一起對焦

　　這是與左頁照片同時拍攝的另一張照片。攝影方法基本上相同，不過這裡除了磅蛋糕以外，也希望玻璃壺在對焦區域內，因此我把茶壺提起來，讓相機與玻璃壺的距離，等同於與磅蛋糕的距離。倒茶前如果先確認好位置並進行試拍，會比較容易調整位置。注意手持玻璃壺時要穩，避免晃動。

朝磅蛋糕對焦，也讓玻璃壺置於對焦區域再倒茶。

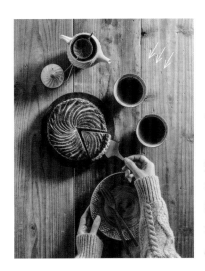

俯拍時必須使用快門遙控器

　　垂直俯拍的方法相同，不過一定要用快門遙控器。將相機固定在腳架上，設定好計時器。一開始先以手動對焦，並縮小光圈，讓畫面從桌面到最高的物品都在景深範圍內。此時可以確認想呈現的被攝物（在這張照片中是鹹派）確實有對焦。確定後按下遙控器，再將手伸進畫面，藉由定時器拍攝。

從攝影的基礎開始

下一章是關於攝影的基礎知識。如果想讓攝影技巧更精進,請務必要讀。

在剛開始拍照時,我覺得自己多半是憑感覺。既不懂如何運用光線,也沒有涉獵光學方面的知識,只是以直覺攝影。即使不具備相關知識,也能拍出想要的照片,如果就此感到滿足或許也無所謂。不過現在回想起來,我其實繞了一大段遠路才達到現在的程度。很多應該馬上就能得到答案的東西,我卻幾乎都是經過多次摸索才終於領悟。像這樣只憑藉自己的經驗,將學習延後其實並沒有好處。攝影這件事,只要按下快門就能輕鬆辦到,但如果「想追求進步」、「想達到理想中的效果」,那麼試著打好基礎非常重要。

懂或不懂基礎,採用的拍攝方式也會有所不同。各位是否有過這樣的經驗:同樣想要好好拍攝,有時候能夠掌握畫面的氣氛,有時卻無法傳達。由於自然光難以重現,想以某一瞬間同樣的光線條件重新拍攝,恐怕相當困難。正因為如此,不要只憑藉偶然的幸運,確實打好基礎,才是拍出理想照片的捷徑。

就連在構圖方面,同樣也是具備基礎知識更有利。在拍攝餐桌時,各位是否曾為如何配置感到苦惱?擺設的難易度有時跟相機、鏡頭等器材也有關。如果覺得有疑問,請試著參考第四章。

如果你想精通攝影,首先要從零開始認識相機。你一定會因此有所收穫,自己該進行的事項也將更明確。不要因為怕難而畏怯,紮實地學習,往後必定會對相機更得心應手。

the moment of
SLOW LIVING

Chapter 4

攝影基礎教學：

如實拍出心中想要的畫面

若想記錄生活，
該選哪種相機？

若想隨心所欲呈現生活中的感動瞬間，究竟哪種相機比較適合呢？
首先就來認識各種相機的特徵。

數位單反相機

屬於可交換式鏡頭數位相機的一
種。鏡頭與感光元件之間有反光
鏡，實際拍攝的影像可以藉由光學
觀景窗（OVF）確認。

無反單眼相機

可交換式鏡頭數位相機之一。正如
其名，在鏡頭與感光元件之間沒有
反光鏡，藉由電子觀景窗（EVF）
確認影像，取代光學觀景窗。

小型數位相機

無法換鏡頭的相機總稱。正如名
稱，體積多半比較輕巧。

智慧型手機

點開智慧型手機拍照 App 即可使用
的相機。

每種相機的特徵

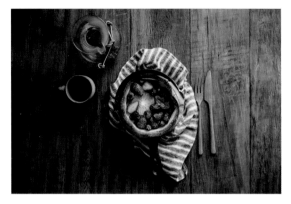

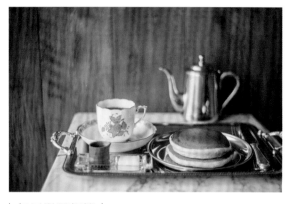

| 數位單反相機 |

數位單反相機中，通過鏡頭的影像會反射至鏡頭與感光元件之間的反光鏡上，我們透過光學觀景窗（OVF）就能查看影像。因此只要根據觀景窗看到的景象，就能無時差按下快門。

| 無反單眼相機 |

構造中沒有反光鏡，所以從鏡頭捕捉的影像將變換成數位影像，並反映在電子觀景窗（EVF）上，影像可以在觀景窗上放大顯示。多數機種體積比數位單反相機輕巧，方便攜帶。一般來說無反單眼相機的法蘭距（從鏡頭金屬接環到感光元件的距離）比單眼相機短；藉由金屬環，可轉接許多其他廠牌的單眼相機鏡頭。

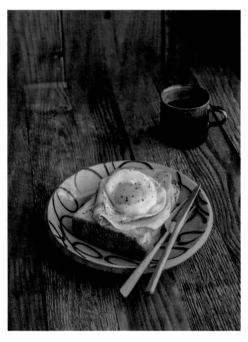

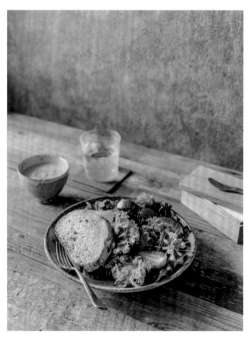

| 小型數位相機 |

無法換鏡頭的各種數位相機，正如其名，尺寸多半比較小巧。隨著機種不同，鏡頭的焦距也不太一樣。

| 智慧型手機 |

點開智慧型手機搭載的 App 就能使用。隨開即用、設置簡單，初學者也能得心應手。雖然近年來畫質已大幅提升，但跟數位單反相機比，表現力仍略遜一籌。

	智慧型手機	小型數位相機	無反單眼相機	數位單反相機
尺寸・重量	最輕 小巧、輕薄	含鏡頭仍然很輕 小型	相對較輕，但也取決於搭配鏡頭的重量 小～中型	最重 大型
感光元件	1/2.3 型 （6.2×4.6mm） 依機種而異，不過通常是 1/2.3 型。	1/1.7 型（7.6×5.7mm）　1 型（13.2×8.8mm） APS-C（23.6×15.8mm） 4/3 型（17.3×13mm） 感光元件隨機種而異，通常以 1 型或 1/1.7 型佔大多數。另外也有搭載 APS-C 或全片幅感光元件的高級機種。	APS-C（23.6×15.8mm） 4/3 型（17.3×13mm） 全片幅（36×24mm） 中片幅（43.8×32.9mm） 使用尺寸依機種而異，以 4/3 型～全片幅佔多數。其中也有較大的中片幅尺寸。	APS-C（23.6×15.8mm） 全片幅（36×24mm） 中片幅（43.8×32.9mm） 入門款多半採用 APS-C，一般機種多為全片幅。
曝光	M A S P 由相機自動判斷。	M A S P 過去以自動曝光的機種為主流，現在也有手動曝光的型號。	M A S P 可選擇手動或自動曝光，拍攝時能自由掌握曝光值。能夠隨心所欲地表現。	M A S P 可選擇手動或自動曝光，拍攝時能自由掌握曝光值。能夠隨心所欲地表現。

※有關感光元件請參考P.141

我推薦無反相機！

相機差異對照表

智慧型手機

鏡頭	尺寸	便利性	曝光
△	◎	◎	△

輕便，雖然不能手動控制，但每個人都能簡單地憑感覺使用；曝光多半由相機決定，難以如自己所想地拍攝。

小型數位相機

鏡頭	尺寸	便利性	曝光
△	◎	◎	△

多半尺寸小巧，便於攜帶，適合街拍。無法選擇鏡頭、難以控制曝光與淺景深是其缺點。

無反單眼相機

鏡頭	尺寸	便利性	曝光
◎	○	○	◎

攜帶起來還是很方便，可以換鏡頭。能自行控制曝光，隨心所欲拍出想要的照片。以前的評價是畫質劣於數位單反相機、電池續航力不足等，現在已獲得改善，高畫質的機種也增加了。

數位單反相機

鏡頭	尺寸	便利性	曝光
◎	△	△	◎

過去公認畫質優於無反單眼相機，現在隨著技術進步，無反相機也有許多高性能的機種。單反相機缺點是體積大，但若你沒有要隨身攜帶，而是只在固定場所拍攝，這種相機就很適合。

關於感光元件

功能等同相機底片

感光元件就是將鏡頭接受的光轉換為畫面的裝置。可說是數位相機的心臟，相當於傳統相機的底片。

數位相機的規格標示，經常可見「○○畫素」，即是指感光元件的固定畫素。感光元件的每個畫素都代表一個受光部，能將光線解讀成影像、留下紀錄。一般來說，感光元件面積越大越能讀取更多的光，動態範圍也更廣，不會曝光過度或不足，即使在暗處也有很好的表現。階調也更豐富，由於色彩的資訊量大，檔案尺寸也會變得更大。

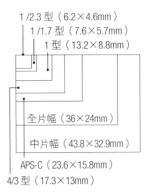

1 /2.3 型（6.2×4.6mm）
1 /1.7 型（7.6×5.7mm）
1 型（13.2×8.8mm）
全片幅（36×24mm）
中片幅（43.8×32.9mm）
APS-C（23.6×15.8mm）
4/3 型（17.3×13mm）

※ 以上為一般規格，不同品牌可能略有差異

| 感光元件尺寸不同，拍出的視角與背景也會隨之改變 |

APS-C

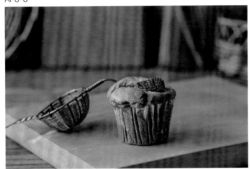

全片幅

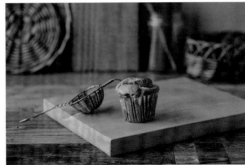

F4.5　鏡頭 85mm（35mm 等效焦距 128mm）
攝影距離 90cm

F4.5　鏡頭 85mm　攝影距離 90cm

鏡頭焦距、F 值以及攝影距離都相同時，感光元件越大，拍出的視角越寬廣（如右圖）。

| 感光元件越大背景越容易模糊 |

APS-C

全片幅

F4.5　鏡頭 85mm（35mm 等效焦距 128mm）
攝影距離 135cm

F4.5　鏡頭 85mm　攝影距離 90cm

鏡頭焦距、F 值以及攝影視角都相同時，感光元件較大的相機會比較靠近被攝物，此時背景容易變得模糊（如右圖）。攝影距離與散景效果的關係請參照P.148–P.149。

決定照片曝光的三大要素

在攝影的基礎知識中，曝光是其中相當重要的一環。
試著瞭解曝光的原理吧。

改變曝光量的三大要素

所謂曝光，即是拍照時光線從鏡頭通過，照射在感光元件或底片上。曝光量可以藉由 F 值、快門速度、ISO 感光度三要素決定。鏡頭的 F 值越小、快門速度越慢、ISO 值越大，折射的光線量越多。在拍攝時可以調整這三項功能，讓被攝物獲得適當的曝光值。

| | ← 明亮 | | | | |←1 檔 →| | | | 暗 → |
|---|---|---|---|---|---|---|---|---|---|
| F 值 | F1.4 | F2 | F2.8 | F4 | F5.6 | F8 | F11 | F16 | F22 |
| 快門速度 | 1/2 | 1/4 | 1/8 | 1/15 | 1/30 | 1/60 | 1/125 | 1/250 | 1/500 |
| ISO 值 | 25600 | 12800 | 6400 | 3200 | 1600 | 800 | 400 | 200 | 100 |

2 倍 ← 折射的光線量 → 1/2　　※ 表格僅分別標示出三要素的級距，無相互對應關係。

若調整其中一項要素，其他要素也必須一起調整

上方的表格標示出曝光三要素的數值級距。當你調整其中任何一檔，感光元件接收的光量就會增加 2 倍或遞減 1/2。隨著不同機種，有些相機也可以只微調 1/2 或 1/3 檔。

曝光有一定的法則，當透過某種組合而獲得適當的曝光時，若你此時將 ISO 感光度調高一檔，讓接受的光量變成原來的 2 倍，那麼若要調回適當的曝光，也就是原本的亮度，就必須將 F 值或快門速度調低一檔。右頁即以實際照片表現不同數值的組合。所有照片都以相同曝光值拍攝，但根據特別想表現的部分調整數值。

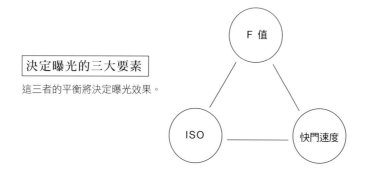

決定曝光的三大要素
這三者的平衡將決定曝光效果。

F 值

ISO　　快門速度

即使曝光值相同，三要素的組合方式不同就會改變效果

下圖 A 到 D 的照片全都是以同樣的曝光值拍攝，但改變了三要素的組合方式。
由於三要素的設定值會改變效果，因此可以視目的調整組合方式。

| 原本的照片 |

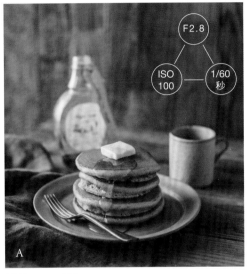

A

鏡頭 50mm　AWB

| 讓背景散焦，聚焦在主體 |

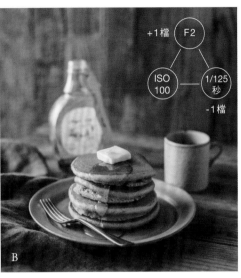

B

鏡頭 50mm　AWB

為了讓背景模糊，F 值設定為 F2。由於調高一檔光圈，且 ISO 值不變，所以將快門速度調低一檔，變成 1/125 秒。

| 把光圈調小，強調鬆餅的質感 |

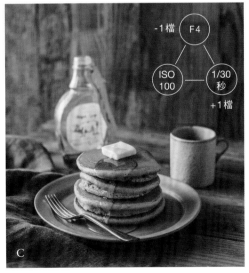

C

鏡頭 50mm　AWB

為了表現更深的景深，所以將 F 值調至 F4。由於光圈調低一檔，且 ISO 值不變，所以將快門速度延長至 1/30 秒，調高一檔。

| 清楚捕捉動作，避免畫面模糊 |

D

鏡頭 50mm　AWB

為清楚捕捉手部動作，F 值不變，但將快門速度調高至 1/125 秒。由於調低一檔快門，所以將 ISO 感光度調高至 200，取得平衡。

拍攝日常生活時
建議採用手動曝光

無反單眼相機等機種所搭載的曝光模式有很多種，但究竟哪一種最合適呢？
以下解說各種模式的特徵，並介紹我個人推薦的組合。

不同的曝光模式，能控制的要素也不同

在不同的曝光模式中，你能控制的要素（F值、快門速度、ISO 感光度）也不同，有些能自己控制，有些交由相機控制。每種模式各有特徵，不過若你想捕捉生活中的感動瞬間，最好能掌握手動曝光的技巧，這樣各種場景都會變得更容易拍攝。

另外，通常 ISO 感光度與攝影模式無關，可以另外設定 AUTO／數值（也有部分機種無法設定，像智慧型手機）。為了保持高畫質，建議盡可能以標準ISO 感光度拍攝

	M（手動曝光）	A/Av（光圈優先）	S/Tv（快門優先）	P（程式自動）
	快門速度與 F 值由自己決定，能自己決定曝光值。	F 值由自己決定，相機會配合光圈自動設定快門速度。	快門速度由自己決定，相機會配合自動設定光圈值。	為了達到適當曝光值，相機會自動設定快門速度與 F 值。
F 值	自行決定	自行決定	交給相機	交給相機
快門速度	自行決定	交給相機	自行決定	交給相機
ISO	自行決定／交給相機	自行決定／交給相機	自行決定／交給相機	自行決定／交給相機

拍攝日常生活場景建議選擇 M 模式

你可以創造散景效果

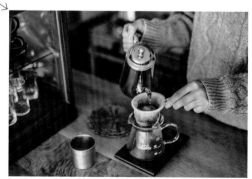

也可以用高速快門捕捉動作

A/Av（光圈優先）

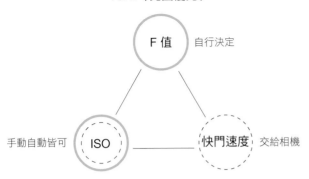

F 值 —— 自行決定

手動自動皆可 —— ISO ——————— 快門速度 —— 交給相機

若想創造散景效果，但對手動曝光沒有信心，可以選擇這個模式。

S/Tv（快門優先）

F 值 —— 交給相機

手動自動皆可 —— ISO ——————— 快門速度 —— 自行決定

若想拍攝動態物體，但對手動曝光沒有信心，可以選擇這個模式。

智慧型手機屬於這類

P（程式自動）

F 值 —— 交給相機

手動自動皆可 —— ISO ——————— 快門速度 —— 交給相機

若想將一切都交給相機，輕鬆攝影，可以選擇這個模式。但很難用它拍出想要的效果，如果想擷取生活片段，並不推薦這個模式。

| 散景效果 |

F4.8　1/10 秒　ISO100
鏡頭 90mm（35mm 等效焦距 71mm）　AWB
若想創造散景效果，背景只要能大致辨識即可，F值設定為 F4.8。

| 避免手震 |

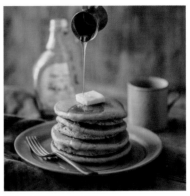

F3.2　1/60 秒　ISO100
鏡頭 90mm（35mm 等效焦距 71mm）　AWB
為避免畫面出現殘影，快門速度設定為1/60 秒。

| 全由相機自動設定 |

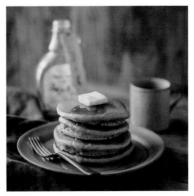

F3.2　1/20 秒　ISO100
鏡頭 90mm（35mm 等效焦距 71mm）　AWB
F 值與快門速度都無法自己決定，但 ISO感光度可以自行設定。

根 據 場 景 來 設 定 白 平 衡

瞭解白平衡的特性，並根據場景來設定白平衡，這對能否拍出理想照片相當重要。
若能瞭解白平衡的特性，攝影的表現方式就能更多樣。

瞭解白平衡的特性

每種光源都有自己的顏色。譬如隨著陰晴變化，光線的色彩就會有所不同，另外照明也會影響到顏色。所謂相機的白平衡，是在攝影環境中對光線色彩進行校正，讓「白色」能忠實呈現。另外，不同光源的色彩數值化後，稱為色溫，單位以 K（克氏溫標）表示。

從下圖可以看出，相機的白平衡功能，就是對光源的色溫進行補償。譬如在白熾燈泡照射

下以 AWB（自動白平衡，由相機自動決定白平衡、校正色溫的功能）拍攝，相機會以藍色校正白熾燈泡偏紅的光。也就是說，當你設定某種白平衡，就是在加強與實際光線色溫相反的色彩。

另外，有些相機機種可以將白平衡調整得更細。

| 蠟燭 | 白熾燈泡 | | 太陽光（正午） 陰天 | | 陰影 |

1000K　　　　　　　　　　　　　　　5000K　　　　　　　　　　　10000K

色溫

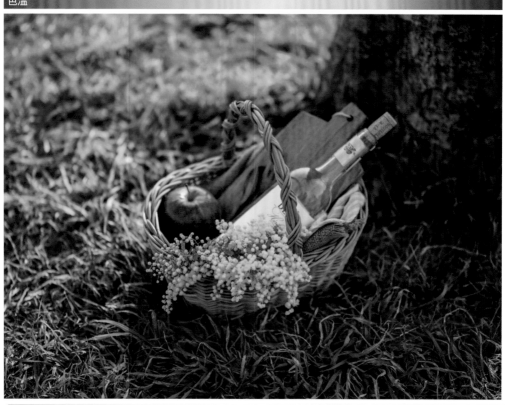

| 白熾燈泡 | 太陽光 | 陰天 | 陰影 |

根據表現方式來設定白平衡

不只是校正，白平衡也能是表現手段

　　如左頁所說，白平衡是讓白色如實顯現的校正功能，但如果配合自己的喜好做設定，拍起來就能更得心應手。我會根據搭配的場景、要表現什麼、如何表現，來設定白平衡。另外，若以 RAW 檔拍攝，之後在處理 RAW 影像時可以變更白平衡。關於 RAW 檔的說明請參考 P.156

| AWB ＋微調後設定為 B2（接近藍色）表現涼意 |

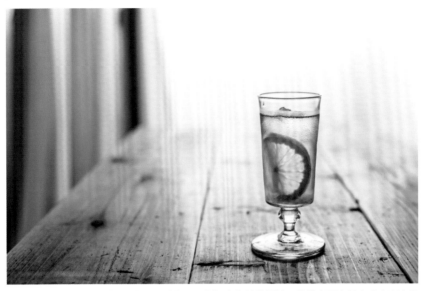

拍攝冷飲、冷食、點心等食物，可以將白平衡設定為稍微偏藍，這樣會更容易表現出冰冷與新鮮的感覺。

| 手動設定在 5600K，表現溫暖感 |

燉煮料理或烘焙點心等加熱製作的食物，適合以暖色表現。

什麼是散景？
如何運用在日常場景？

許多人一定看過背景模糊的照片，那種照片是以什麼樣的原理拍攝呢？
以下就為大家介紹散景的原理，以及如何實際運用。

利用模糊創造出各種效果

看照片時，通常大家的視線會集中在焦點，略過模糊的地方。只要讓被攝物的周遭模糊，襯托出想呈現的部分，就可以將視線誘導至該處。真實的場景中是看不到這種效果的，只有透過攝影，才能創造出這種效果。

另外，像下方照片就運用散景，襯托出想呈現的部分，有效傳達出現場氣氛。而且正因為看不清楚，更能激發人們的想像力。我想這樣的效果正是「散景」的魅力。

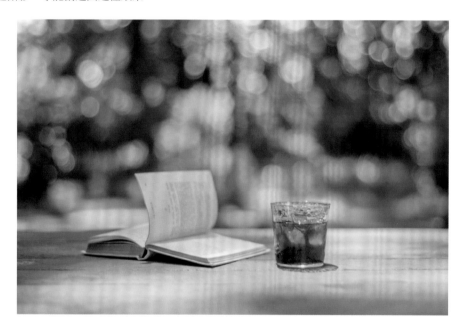

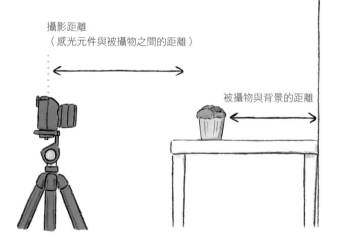

攝影距離
（感光元件與被攝物之間的距離）

被攝物與背景的距離

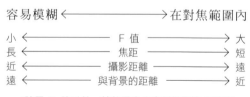

容易模糊 ←——————————→ 在對焦範圍內

小 ←———————— F 值 ————————→ 大
長 ←———————— 焦距 ————————→ 短
近 ←———————— 攝影距離 ————————→ 遠
遠 ←———————— 與背景的距離 ————————→ 近

／除了 F 值以外，其他因素也會對散景造成影響＼

被攝物對焦時，焦點前後清晰的範圍稱為景深。所謂散景，即是在景深以外的部分。影響景深與散景的因素包括 F 值、鏡頭焦距、攝影距離（相機感光元件與被攝物之間的距離）。另外像上方照片，其背景的朦朧度，也和被攝物與背景之間的距離有關。

利用攝影距離 & 背景距離，調整散景效果

以下圖 A～D 皆使用焦距 85mm 的鏡頭，以 F4.5 拍攝。

攝影距離越近，散景越明顯

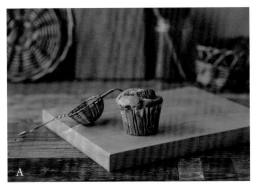

以焦距相同的鏡頭拍攝時，攝影距離越近，景深越淺，也就是對焦範圍會變窄，背景容易變得模糊。圖 A 的攝影距離是 90cm，圖 B 則是 120cm，以同樣的視角

拍攝後，將圖 B 裁剪成與圖 A 相同。對照之下，攝影距離較近的圖 A，其背景比圖 B 模糊。

被攝物與背景距離越遠，散景越明顯

以焦距相同的鏡頭拍攝時，若改變被攝物與背景的距離，背景的模糊程度也會有所不同。圖 C、D 的攝影距離都是 90cm。作為拍攝主體的馬芬蛋糕，在圖 C 中與

背景距離 35cm，在圖 D 中與背景距離 23cm。仔細觀察背景可以看出，被攝物與背景距離較遠的圖 C，散景的程度更為明顯。

活用散景效果

在室內以低角度攝影時，相機與前方被攝物的距離，和相機與後方被攝物的距離，兩者距離並不相同，當對焦在前面，後面的很容易變得模糊。

利用深景深

垂直俯拍時，由於所有被攝物都在對焦範圍內，因此很容易為整體對焦。

散景的模糊程度

拍攝單盤料理時，怎樣的模糊程度最適合？

| 強調氣氛與局部 |

F1.8　鏡頭85mm

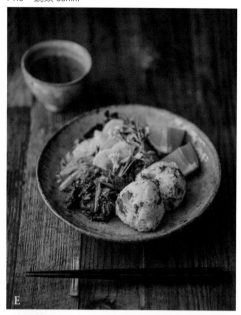

E

| 呈現細節，表現美味 |

F5.6　鏡頭85mm

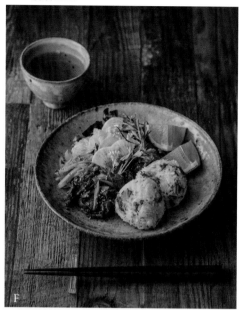

F

關鍵在於你想呈現什麼，以及如何呈現

散景效果的魅力，是許多人開始玩單眼相機的原因。然而並不是把所有物體模糊化，就能讓照片富有魅力。F值的決定，取決於你想呈現什麼，以及如何呈現。

譬如圖E以F1.8拍攝，由於散景範圍太廣，無法表現出食物的美味。如果不仔細看，甚至分不清什麼是什麼。若只是想傳達氣氛，或是

強調局部，可以像圖E這樣聚焦在畫面某處，若想如實表現出美味，可以將光圈調小，清楚表現出料理的質感與細節。圖F將光圈設定為可以表現後側水果的光澤感。像這類單盤餐點，其魅力正是在於配有各式各樣的食物，因此不妨在對焦時，讓陶皿上所有的食物都能夠清晰地呈現。

用智慧型手機拍出散景的三大條件

| 以 iphone 的肖像模式拍攝 |

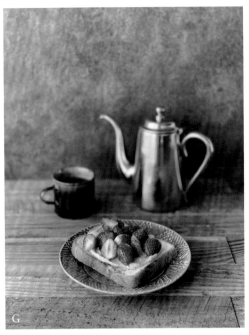

G

如果是搭載雙鏡頭的機種，可以利用肖像模式等功能，將不同鏡頭拍攝的數位影像合成為一張照片，這時背景會變得朦朧。

| 以 iphone 的廣角側鏡頭（F1.8）拍攝 |

H

讓手機接近被攝物，利用景深的特性也能讓背景模糊。但被攝物這時會稍微變歪，如果希望物體的形狀拍起來好看，不適用這個技巧。

| 背景太近，不易創造散景 |

I

跟單眼相機一樣，垂直俯拍時，被攝物距離背景太近，不易創造散景。

| 背景（地板）較遠時，可以創造散景 |

J

不妨試著讓被攝物與背景保持距離。圖 I 與 J 都是以 iphone 的廣角側鏡頭拍攝，但圖 J 的被攝物與地板保持距離，因此背景顯得朦朧。

根據拍攝視角
決定鏡頭焦距

單眼相機的魅力之一，就是可以換鏡頭，以獲得各種各樣的拍攝效果。
接下來將為大家說明鏡頭的焦距。

試著感受視角的變化

下圖 A 與 B 採用焦距不同的鏡頭，以相同距離拍攝。攝影距離（感光元件與焦點的距離）約 1m。圖 A 使用焦距 50mm 的鏡頭，圖 B 使用焦距 85mm 的鏡頭。就像這樣，焦距的差異可以改變視角（拍攝範圍）。選用鏡頭時，視角也是其中一項重點。

△　| 鏡頭 50mm　攝影距離 1m |

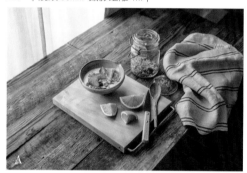

被攝物的透視效果雖不明顯，但拍攝範圍超出想擷取的部分。

○　| 鏡頭 85mm　攝影距離 1m |

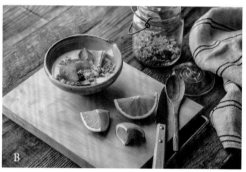

與 50mm 的拍攝範圍大不相同。透視效果也不明顯，可以自然呈現被攝物的形狀。

△　| 鏡頭 35mm　攝影距離約 40cm |

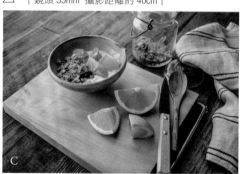

採用與右上圖 B 相同的視角，以廣角鏡頭近距離拍攝，透視效果很明顯，看起來不太自然。

○　| 鏡頭 50mm　攝影距離 65cm |

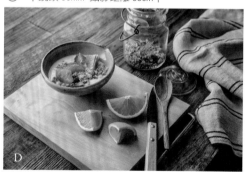

使用 50mm 鏡頭，為了呈現與圖B相同的視角，需要更靠近被攝物，稍微可看出透視效果。

根據視角選擇焦距

廣角鏡頭的視角很廣,因此拍攝桌面局部時,為了不讓其餘物品涵蓋在視角內,會靠近被攝物取景。但是一接近就會像圖 C 一樣有明顯的透視效果,被攝物的形狀與尺寸比例看起來會很不自然。

如果使用 50mm 鏡頭,並採用與圖 B 相同的視角(即圖 D),那麼相機會比圖 B 更靠近被攝物。雖然透視感不至於像圖 C 那麼嚴重,但還是比圖 B 明顯,此時的木砧板也不像長方形,看起來更接近梯形。後方玻璃罐看起來比圖 B 稍微小一點。

從上述例子可看出,如果想漂亮呈現出被攝物的形狀,就必須保持足夠的攝影距離。同樣是 50mm 的鏡頭,如果像圖 A 一樣保持距離,被攝物的形狀看起來是很自然,但會將額外的範圍納入視角。因此,如果只想對焦桌面局部,那麼攝影距離保持 1m,並選擇可以將被攝物拉近的中望遠鏡頭,會比較理想。綜上所述,根據視角選擇焦距非常重要。譬如下方的圖 E 與F,適用的鏡頭焦距亦不相同。

| 拍攝特寫適用中望遠鏡頭 |

E

鏡頭 85mm

| 拍攝桌面整體適用標準鏡頭 |

F

鏡頭 50mm

圖 E,若想以特寫拍攝桌面局部,就適用中望遠鏡頭;圖F,若想拍攝桌面整體,就適用標準鏡頭,這樣也會更容易決定構圖。

我的攝影器材

以下為大家介紹，我在拍攝靜物時經常使用的攝影器材。

相機

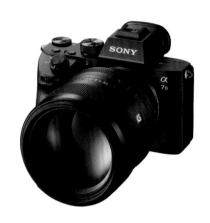

SONY α7 Ⅲ（全片幅）

我使用全片幅的無反單眼相機。

鏡頭

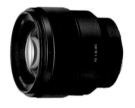

SONY FE 85mm F1.8

主要用於視角較窄的桌上攝影。物體比較不會產生透視效果，因此很容易決定畫面構圖，尤其在拍攝料理時，我多半會使用這種鏡頭。

建議使用最大光圈值在 F2.8 以下的定焦鏡

靜物攝影建議使用最大光圈值在 F2.8 以下的定焦鏡，微距鏡頭也可以。如果希望靜物拍攝呈現漂亮的形狀，最好選擇不容易失真的鏡頭。一般來說，變焦鏡頭容易拍出明顯的歪曲效果，並不建議使用。定焦鏡的焦距選擇，如 P.153 所述，標準鏡頭或中望遠鏡頭都很好用。

ZEISS Planar T* 1.4/50 ZF.2

以前我用 Nikon 數位單反相機時搭配的鏡頭，現在則透過鏡頭轉接環裝在 α7 Ⅲ 上。Nikon 的底片相機 F3 也適用這顆鏡頭。

由於歪曲像差很明顯，容易失真，不適合拍攝室內設計或食物。但我很喜歡散景效果，所以我主要在室外拍攝等場合使用這顆鏡頭。另外在拍攝花藝作品時，我也經常使用。

ZEISS Makro Planar T* 2/100 ZF.2

拍攝巧克力或飾品等單件小物時，只要有微距鏡頭就很方便。

三腳架

只要有三腳架，就可以用較慢的快門速度，或水平垂直的角度拍攝，不過優點不僅如此。有三腳架就不必手持相機，能夠客觀地確認擺設等細節，要做微調也很方便。但換個角度看，不用三腳架其實也有好處，那就是構圖更自由，可以任意擷取畫面範圍。不過相反地，正因為自由所以更難決定構圖。當你為構圖舉棋不定時，建議使用三腳架，以便從相機的 Live View 畫面確認。另外拍攝靜物時，有中柱的腳架會比較好用。

調光布

當你無法利用窗簾時，如果有能遮光的布（黑幕），或是有能製造陰影且防止反射的布，或是有能讓光線擴散的蕾絲布料，就會很方便。另外，我在製造陰影時，有時不會採用反光板，而是運用白布。在拍攝桌面食物時，照射到室內的自然光通常會大幅擴散，若使用反光板，反射會太強，可能造成順光效果，缺乏立體感。因此如果想留下陰影，或稍稍映出些許影子時，我多半會利用微帶皺褶、反射率較低的白色亞麻布。

遙控器／電子快門線

當快門速度較慢時，為了防止手震時，一定要使用遙控器或電子快門線。兩者擇一，好用即可，不過如果拍攝時，你離相機有點遠的話，用遙控器會更方便。它也很適合運用在 P.128 介紹的「讓自己入鏡」。

RAW 影像處理的基礎知識

以下將介紹「RAW 檔」、「RAW 影像處理」的定義，
並介紹我處理 RAW 影像的基本方法。

若要編輯影像，請用 RAW 檔拍攝

一般常用的圖像格式 JPEG，指的是相機感光元件所轉換的訊號，在經過各種處理後顯像而成的格式。也就是在相機內經過調整、壓縮的資料。

而 RAW 檔則是在顯像處理前，未經相機加工的原始圖像格式，RAW 檔比較能預防畫質變差，編輯的自由度也最高，若要進行影像編輯，建議以 RAW 檔拍攝。另外，各家相機廠商皆有各自的 RAW 檔保存格式。

	RAW	JPEG
資料差異	相機內未經調整的資料。你要有影像軟體才能開啟 RAW 檔。RAW 的階調數是 12～16bit（4096～65536 階調）。	相機內經過調整與壓縮的資料。不需經由影像軟體，可直接在相機內部顯像。JEPG 的階調數是 8bit（256 階調）。
畫質	編輯後畫質不會變差，能保持高畫質。	由於相機內的資訊量被壓縮，可看出畫質變差。另外，JPEG 的資料經過編輯後，畫質也會變差。
編輯	編輯的自由度高，可以保持柔滑的階調，充分活用相機的動態範圍，也可以抑制反光、讓陰影更明顯。白平衡也能自由變更。	跟 RAW 檔相比，編輯功能有限。隨著場景或被攝物不同，階調很容易出現問題，有時難以調整對比或色調。
資料容量	由於容量大，必須增加記憶卡容量。	由於容量小，記憶卡能儲存的照片也更多。
縮圖	RAW 	JPEG

RAW 檔與 JPEG 檔相比，能表現出更多階調。比較編輯後的 RAW 檔與 JPEG 檔，並觀

察地板的木紋，RAW 檔在階調與畫質上都比 JPEG 檔更漂亮。

我的 RAW 影像處理步驟

RAW 檔必須藉由影像軟體顯像。
以下將介紹一般常用的 Adobe Lightroom Classic，講解 RAW 影像處理步驟。

在做 RAW 影像處理時我最重視的要點

Lightroom Classic 的操作畫面

· 色彩不要太極端
· 加強想強調的東西
（食材的色澤、光澤、對比等）。

所有照片都是用這種標準來操作

我為這張照片做了如下調整。這些調整我主要是在 Lightroom 中進行的：我會調整被攝物的顏色，若是食物照，就要讓它看起來自然而美味，若是花卉照，就要強調立體感與對比感，以突顯花卉本身的美（在 RAW 影像處理後，像修飾食材形狀等細節修正，勢必要用 Photoshop 來處理）。

| 1 | 緩和對比，讓後續作業更容易進行 & 強調細節與輪廓

· 先選 Profile，為了更容易調整對比與色彩，不選預設的「Adobe色彩」，而是要選起伏較小的「Adobe標準」。
· 原始照片的色調有點偏冷，因此將色溫稍微調暖。
· 為了更容易進行後續作業，因此降低整體的明暗對比，形成低反差。如果陰影太暗也可以調亮。
· 若想加強紋理、強調細節，可調高清晰度、提升輪廓的對比，形成差異。

| 2 |
提升中間調的對比塑造出立體感與張力

調整亮部與暗部，提升中間調的對比，塑造立體感與張力。接著將亮部調到負數進行微調。

| 3 |
調整細部色調

為了讓拉麵配料看起來更美味，對色彩稍作調整。

157

| 讓拉麵看起來更美味 |

Before

After

這是以特寫鏡頭拍攝的拉麵照片，進行影像處理時，我的目標是透過食材（包括配料、光澤、立體感、對比等）傳遞美味。在影像處理前，若能先確立目標，預設完成後的效果，以此進行調整，就不至於猶豫不決，可以調整得更順利。

用語解說

以下簡單解釋本書的攝影術語。書中無法詳盡解說的術語皆列於此處。

〔曝光相關術語〕

適當曝光
看起來自然的亮度。相機判斷的適當曝光值,不一定等於攝影者所要的亮度。當兩者之間有落差時,可以使用曝光補償功能,或藉由手動曝光調整。

曝光過度
照片失去亮部的階調,變成全白色。已經完全泛白的部分將難以復原。

曝光不足
照片失去暗部的階調,變成全黑色。相較於泛白的情形,還有機會復原;但若試圖修正失敗的部分,可能會留下雜訊。

F 值(光圈值)
鏡頭進光量的指標。藉由設定 F 值調整鏡頭孔徑大小,就能控制光量,數值越小進入的光量越大。

最大光圈值
光圈開到最大的狀態。這時鏡頭進入的光量最多。

ISO 感光度
感光元件或底片接收和記錄光線的指標。數值越高越能在陰暗的場所捕捉更多光線,但是雜訊也很容易增加。

快門速度
快門打開的時間。快門打開的時間越久,感光元件或底片曝光的時間越長,越能捕捉更多光線。

動態範圍
數位相機感光元件的曝光亮度範圍。動態範圍數值越大,能夠再現的亮度範圍越廣。

曝光直方圖
以圖表顯示畫面的明暗與色彩分布。攝影時藉由確認直方圖,可以判斷是否發生曝光過度或不足的情形。

〔相機相關術語〕

Live View
將感光元件接收的影像,即時反映在相機背面液晶銀幕的功能。

法蘭距
鏡頭金屬接環到感光元件之間的距離。

〔鏡頭相關術語〕

焦距
在對焦時,從鏡頭中心點到感光元件或底片之間的距離。只要改變焦距,即使在相同距離下也可以改變視角(拍攝範圍)。變焦鏡可以改變焦距,定焦鏡的焦距則是固定的。

廣角鏡頭
焦距可達 35mm 的短焦鏡頭。能夠拍攝寬廣的範圍。拍攝時,前景的物體顯得更大,遠處的物體顯得更小,因此會凸顯透視感與縱深感。生活場景並不適合廣角鏡頭,但若是拍攝室內設計,焦距可達 35mm 的鏡頭就很方便。

標準鏡頭
焦距 50mm 左右的鏡頭,拍攝範圍最接近一般人的視角。拍攝生活場景時,適合用來表現整張桌面、擷取室內設計的局部等。拍攝花藝作品等略有體積的被攝物也很好用。

中望遠鏡頭
焦距 85mm ～ 100mm 的鏡頭,即使是稍微有段距離的物體也能放大拍攝。記錄生活場景時,最適合用來表現小型拍攝物、桌面局部等。

微距鏡頭
可以將小型拍攝物拍出放大特寫效果的鏡頭。最大攝影倍率通常是等倍放大,其中也有 1/2 倍(半微距鏡頭)等選擇。

透視效果
本書所提及的透視效果,是指由於鏡頭的特性所造成的遠近感,拍攝時,前景的物體顯得更大,遠處的物體顯得更小。

※ 所有的鏡頭都以 35mm 為基準。即使使用相同鏡頭,感光元件不同,視角也會不同。

攝影協力

本書所使用的器皿與生活雜貨，其創作者介紹如下。
這些工藝家也與選物店「AURORA」有工作往來。

阿久津雅土（陶藝）
https://www.instagram.com/masato_akutsu/

大谷製陶所（陶藝）
大谷哲也
https://www.ootanis.com/

川口武亮（陶藝）
https://takeryo.com/

gallery-mamma mia（木工）
川端健夫
http://mammamia-project.jp/

枯白（木工・鐵）
http://www.kokuproducts.com/

佐藤桃子（佐藤ももこ）（陶藝）
http://momoco-craft.com/

Dove & Olive（皮革製品）
https://dove-olive.com/

中園晉作（陶藝）
https://www.shinsaku-nakazono.com/

西山芳浩（玻璃製品）
yoshihiro-y.17@ezweb.ne.jp

八田亨（陶藝）
https://www.hattatoru.com/

餐桌攝影的法則

日本IG人氣攝影講師的桌上攝影課，100％拍出心中想要的日常美感
the moment of SLOW LIVING 写真で紡ぐ、暮らしの時間

作者	Nana*
譯者	嚴可婷
封面設計	白日設計
排版	詹淑娟
執行編輯	Stalker
校對	吳小微
責任編輯	詹雅蘭

行銷企劃	王綬晨、邱紹溢、蔡佳妘
總編輯	葛雅茜
發行人	蘇拾平
出版	原點出版 Uni-Books
Email	uni-books@andbooks.com.tw

電話：（02）2718-2001　傳真：（02）2718-1258

發行　大雁文化事業股份有限公司

台北市松山區復興北路333號11樓之4

www.andbooks.com.tw

24小時傳真服務 （02）2718-1258

讀者服務信箱 Email: andbooks@andbooks.com.tw

劃撥帳號：19983379

戶名：大雁文化事業股份有限公司

一版 1 刷　2023年4月　　一版 2 刷　2023年11月

ISBN	978-626-7084-90-8
ISBN	978-626-7084-90-2（EPUB）
定價	550元

國家圖書館出版品預行編目 (CIP) 資料

餐桌攝影的法則：日本 IG 人氣攝影講師的桌上攝影課，100% 拍出心中想要的日常美感 /Nana* 著. 嚴可婷譯. -- 一版. -- 臺北市：原點出版：大雁文化事業股份有限公司發行, 2023.04，168 面 ; 19×26 公分
譯自：The moment of slow living : 写真で紡ぐ、暮らしの時間
ISBN 978-626-7084-90-8(平裝)

1.CST: 攝影技術 2.CST: 攝影作品 3.CST: 食物

953.9　　　　　　　　　　112004242

THE MOMENT OF SLOW LIVING SHASHIN DE TSUMUGU KURASHI NO JIKAN

Copyright © 2022 Nana*

Chinese translation rights in complex characters arranged with Impress Corporation

through Japan UNI Agency, Inc., Tokyo

Chinese translation rights in complex characters@2023 by Uni-Books,a division lf And Publishing Ltd.